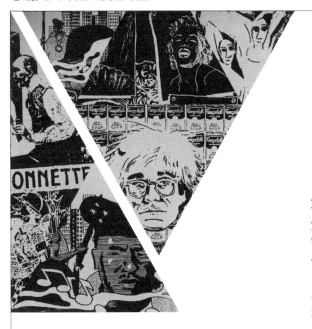

培養全人格的人文通識 全球化菁英必讀

後現代主義

〔思潮與大師 經典漫畫〕

POSTMODERNISM FOR BEGINNERS

什麼是後現代？它無疑是現代的一部分。
所有已被接受的東西，即使是昨天才接受的……都必須置疑。

原著◎RICHARD APPIGNANESI
繪畫◎CHRIS GARRATT　吳潛誠◎校訂　黃訓慶◎譯

《啟蒙學叢書》／序

傅偉勳

　　「啟蒙」（enlightenment）一辭起源於十七、八世紀歐洲啟蒙運動。此一運動的倡導者深信，通過古希臘異教傳統所強調的科學知性與哲學理性，以及承繼此一傳統的文藝復興人本主義、理性主義精神的發揚，人類不但能夠增廣知識，且能獲致真正的幸福。他們相信人文理性本位的歷史文化進步性，而與既成宗教威權形成對立，提倡自然宗教甚至懷疑論或無神論，期求人類從矇昧狀態徹底解放出來。此一運動功過參半，然而因其推進終於導致現代社會具有多元開放性、民主自由性的文化學術發展以及文化啟蒙教育的極大貢獻，乃是不可否認的事實。

　　在東方世界，日本可以說是率先謀求傳統的近現代化而大量引進西方文化學術，推行全國人民啟蒙教育的第一個國家。明治維新時期的「文明開化」口號，算是近代日本啟蒙運動的開端，而著名的岩波書店為首的許多日本出版社，也能配合此一大趨向，紛紛出版具有文化啟蒙意義的種種有關人文教養、一般科學知識、西方哲學等等叢刊（尤其具有普及性的「文庫版」之類），直至今日。依我觀察，日本今天的一般人民文化素養，已經超過美國，實非一朝一夕之故。

近與立緒文化公司獲致共識，設此「啟蒙學」叢書，希望通過較有文化學術基層啟迪性的書籍出版，能為我國亟需推廣的文化學術啟蒙教育運動稍盡微力。我們的初步工作，便是推出相關的漫畫專集，通過本系列漫畫譯本的閱讀，包括中學程度的廣大讀者當會提升他們對於世界大趨勢、學術新發展、歷史文化新局面等等的興趣與關注。我們衷心盼望，廣大的我國讀者能予肯定支持我們這套叢書的企劃工作。

<div style="text-align: right">

序於美國聖地亞哥市自宅
一九九五年九月三日

</div>

啟蒙學叢書主編／傅偉勳／美國伊利諾大學哲學博士，任教台灣大學、伊利諾大學、俄亥俄大學等校哲學系之後，轉任天普大學宗教學研究所，主持佛學暨東亞思想博士班研究共二十五年。民國八十四年起兼任中央研究院中國文哲所研究講座一年，天普大學名譽教授，聖地亞哥州立大學亞洲研究聯屬教授，以及佛光大學（南華管理學院）哲學研究所專任教授。不幸於民國八十五年年底病歿。

「後現代主義」的源始

閣下，——「後現代主義」(postmodernism)一詞的首次使用(「讀者投書」，2月19日)是在1926年以前，還可溯至1870年代，當時英國藝術家查普曼(John Watkins Chapman)使用了它，在1917年則有帕維茨(Rudolf Pannwitz)的使用。「後印象派」(Post-Impressionism, 1880年代)和「後工業」(post-industrial, 1914-22年)則是「後學」(posties)的開端，這些「後學」於1960年代初期在文學、社會思想、經濟學、甚至宗教(「後耶教」〔Post-Christianity〕)領域裡間歇盛行。「在後」(posteriority)，指一種踵繼富創造力的時代而起的消極(negative)感，或相反的，指一種超越否定性意識形態的積極(positive)感了起來——在建築和文學上，這兩個後現代論辯的中心(泰半時間使用有連字符的「後-現代」)，於1970年代真正發展的、有建設性的運動)。在法國籍後結構主義者(李歐塔〔Jean-François Lyotard〕、德希達〔Jacques Derrida〕、布希亞〔Jean Baudrillard〕)於1970年代晚期在美國得到認可後，「解構的後現代主義」(deconstructive postmodernism)大為風行，以致當今有一半學術界人士相信，後現代主義只限於否定性辯證法(negative dialectics)和解構(deconstruction)。不過，1980年代出現了一系列嶄新而有創造力的運動，不同地被稱作「建構的」(constructive)、「生態的」(ecological)、「有根據的」(grounded)以及「重構的」(restructive)後現代主義。

除了「後現代狀況」(the postmodern condition)外，顯然有兩個基本的運動存在：「反動後現代主義」(reactionary postmodernism)和「消費者後現代主義」(consumer postmodernism)；個別的例子是：資訊時代(the information age)、教宗(the Pope)和瑪丹娜(Madonna)。在這方面，如果要找一本公允的、學術性的入門書的話，羅茲(Margaret Rose)的《後現代與後工業：一個批判性分析》(《The Post-Modern and the Post-Industrial: A critical analysis》1991)是相當不錯的。

我應該補充說明：這個詞——和這個概念——的強大力量之一，以及它為何還會繼續領風騷一百年，乃在於它審慎地暗示出我們已超越了現代主義(modernism)世界觀(此世界觀顯然不合時宜)，但未明確指明我們正往何處去。大部分人之所以還將自然而然地使用它，彷彿才第一次用，原因在此。不過，既然「現代主義」一詞似乎顯然是「第三世紀」(Third Century)所鑄造，或許「後現代主義」的首次使用就在那個時代。

堅克斯(Charles Jencks)
倫敦

後現代建築及藝術方面的權威，堅克斯對「後現代」(postmodern)一詞作了一番有用的概述。然而它在實踐方面的意義為何？「後現代」精確地總結了我們當今生活的實況嗎？或者，它不過是個時髦詞語，並未使我們認識到我們真正的歷史狀況？

首先，讓我們研究研究這個「詞」……

所謂**後現代**是什麼意思？這一困惑是由於「後」加在「現代」前面而突顯的。後現代主義以它所不是的東西來標示自身。它不再是現代。然而它的**後**究竟是什麼意思……。

——現代主義的**結果**？

——現代主義的**餘波**？

——現代主義的**遺腹子**？

——現代主義的**發展**？

——對現代主義的**否定**？

——對現代主義的**拒棄**？

過去以來，後現代一詞的用法是一部分或全部這些意義的混和搭配。後現代主義是一種源自兩個謎的意義混淆……。

——它反抗並攪混現代主義**感知**。

——它意味著對於已被一個**新時代**(new age)凌越的現代有完整的認知。

一個新時代？一個時代，任何時代，其定義是取決於我們**觀看**、**思考**及**生產**方式發生歷史性變化的相關證據。我們可以將這些變化看作是**藝術**、**理論**及**經濟史**諸領域的變化，加以探索，以便得到的一個如實可用的後現代主義定義。

且讓我們追溯**後現代藝術的系譜**，從藝術開始探索後現代。

第一部：後現代藝術的系譜

首先來參觀概念藝術家比罕(Daniel Buren, 1939)的一件裝置作品(installation)，題為「**兩個踢腳板兩種顏色**」(On two levels with two colours, 1976)，其特色是兩間相鄰展覽室的牆底踢腳板有一帶狀直條紋，其中一間比另一間高一階。空蕩蕩的房間，別無他物……。

比罕的這件裝置作品，未必是後現代時期藝術的代表作。就下述意義而言它卻是個很好的討論起點：現代主義本身在持續創新變革經過一段時間以後，現在已**到達**了那裡。

什麼是現代？舊世界的震盪

現代(modern)一詞源自拉丁字 modo ，意指「正是現在」
(just now)。從何時開始我們就進入現代？時間去得驚人
，如下例所示。

1127 年左右，修道院院長絮熱(Abbot Suger)開始改建他
位於巴黎的聖-德尼(St.-Denis)修道院的長方形會堂(basil-
ica)。他的建築理念，最後造出前所未見的東西，一個既
非古典希臘、亦非古典羅馬、也不是羅馬式建築
(Romanesque)的「新式樣」(new look)。絮熱不知道怎麼
命名，就回到拉丁文，稱它 opus modernum ，**一件現代作
品**(a modern work)。

絮熱促生了一種影響非常深遠的建築風格，那就是後來世
人所知的**哥德式**(Gothic)。

哥德式當時其實是個貶詞，由義大利文藝復興時期
(Renaissance)理論家所創，指的是一種北方的或日耳曼的
(German)**蠻族風格**(barbaric style)。文藝復興時期建築師
和藝術家的理想風格乃是古典希臘式，他們稱之為 antica
e buona maniera moderna——古老而美好的現代風格。

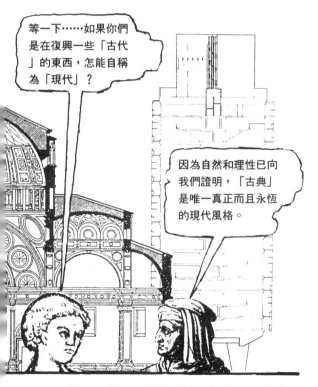

等一下……如果你們
是在復興一些「古代
」的東西，怎能自稱
為「現代」？

因為自然和理性已向
我們證明，「古典」
是唯一真正而且永恆
的現代風格。

從此以後，建築師便一直在爭辯何者最能代表一種永恆的
(perennial)風格——古典的、哥德式的、現代的、甚或後
現代的。

辯證的對立

至少從中世紀開始，在「那時」(then)與「現在」(now)
之間，在古代與現代之間，就存在了一種具有激發性的對
立(antagonism)感。西方各歷史時期都跟已然消逝的過去
以**脫離關係**(disaffinity)的方式，接續出現。對於上一輩
加以拒絕的這種態度，看來幾乎是依本能而生的。

此一歷史的**辯證**(dialectic，源自希臘字，意指**爭辯**〔
debate〕或**對談**〔discourse〕)的結果，是西方文化不認
定有單一傳統。

歷史被劃分為種種概念性時期——

以上這些對立時期是西方文化的**多組**(sets)傳統，一種傳
統「周期表」(periodic table)。

在西方，傳統是由與它戰鬥者構成的，而且事實上還從後
者**獲得活力**(energized)。

西方文化的另一項特點，是它強烈的**歷史主義偏見**(histor-icist bias)，即相信歷史決定事物的實際樣態、並且**必然就是**這個樣態。

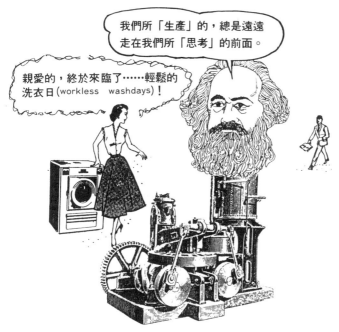

馬克思(Karl Marx)的**辯證唯物論**(dialectical materialism)，提供了典範性歷史主義論式。

在社會之傳統的或文化的機制和社會的經濟生產力二者之間，馬克思主義(Marxism)作了一種結構性區別。步伐快速的進展發生在**下層結構**(infrastructure)──即經濟性的生產活動領域，這領域不僅支撐、而且也顛覆**上層結構**(superstructure)──即社會性的意識形態領域，包括宗教、藝術、政治、法律和所有的**傳統心態**(traditional atti-tudes)。上層結構的演變較緩慢，對變化的抗拒也比經濟性下層結構來得大，在現代的先進資本主義工業時代尤其如此。

我們的思考方式——或者說得更恰當，我們視為理所當然的那些假設——是被上層結構的**種種意識形態**預先設定的。

太粗糙了，太機械化了。如果思考全然是被意識形態預定的，那麼，進行「合乎科學的」思考之自由從何而來？

而「你」又從哪裡得到你那「批判」之自由？

尾巴並不搖狗。

「人類總是只處理那些他能夠解決的問題……我們將常常發現：只有問題之解決所需的物質條件已經存在，或至少正在成形中，問題本身才出現。」
——馬克思，《政治經濟學批判》,〈序〉
(*A Contribution to the Critique of Political Economy*, 1859)

什麼是現代主義？

馬克思的論式仍然有用，可幫助我們理解社會的傳統及生產領域中不同的**變化跑道**。

現代主義，就下層結構的生產性意義而言，始於 1890 年代與 1900 年代——一個經歷了大量技術創新的時期，那是大約一世紀以前開始的工業革命的第二波高潮。

新技術

- 內燃機和柴油引擎；蒸氣渦輪發電機。
- 電力和石油成為新能源。
- 自動汽車、大型客車(bus)、牽引機和飛機。
- 電話、打字機和磁帶機(tape machine)成為現代辦公與組織管理的基本工具。
- 化學工業製造出合成物——染料、人造纖維和塑膠。
- 新的建材——鋼筋混凝土、鋁鉻合金。

大眾傳播和娛樂界

- 廣告業和大量流通的報紙(1890 年代)。
- 留聲機(gramophone, 1877 年)；盧米埃兄弟(Lumière brothers)發明電影攝影術(cinematography)以及馬可尼(Guglielmo Marconi)發明無線電報術(1895 年)。
- 馬可尼首次傳送電波(1901 年)。
- 第一座電影院，匹茲堡五分錢戲院(Pittsburgh Nickelodeon, 1905 年)。

科學

- 遺傳學創立於 1900 年代。
- 弗洛依德(Sigmund Freud)開始從事心理分析(約 1900 年)。
- 貝克勒爾(Antoine Henri Becquerel)和居里夫婦(Pierre and Marie Curie)發現鈾及鐳放射性(1897-9 年)。
- 盧色福(Ernest Rutherford)革命性的原子新模型推翻了古典物理學(1911 年)。
- 普朗克(Max Planck)關於能量的量子論(quantum theory, 1900 年)，波爾(Niels Bohr)及盧色福的修正(1913 年)。
- 阿爾貝特·愛因斯坦(Albert 'Einstein)的狹義及廣義相對論(Special and General theories of Relativity, 1905 與 1916 年)。

不難看出，這些創新如何順理延伸到後現代的科學及資訊發展。僅舉二例……

1. 後現代宇宙論的基石——原子論、量子論和相對論——建立於 1890 年代到 1916 年之間。
2. 現代的銅製電話線為後現代的光纖電纜所取代，資料數據的負載量增加了二十五萬倍以上(牛津大學巴德利圖書館〔Bodleian Library〕全部館藏的傳輸在四十二秒內完成)。

文化或上層結構意義上的現代主義，也在 1900 年代初期的同樣時段——這是現代主義者進行實驗的第一個階段，勇猛而精進，發生在文學、音樂、視覺藝術和建築等領域。

畢卡索的創世紀大引爆(Big Bang)
儘管有電話、電報等諸如此類技術上的新奇玩意，我們若粗略看一下**大約 1907 年的日常生活**，所得到的現實景象卻顯得跟「現代性」毫無關係。沒有任何事物讓我們——正確地說，是 1907 年的上流人士——作好準備，接受第一幅真正現代主義的畫作，畢卡索(Pablo Picasso)的「**阿維儂的姑娘**」(Les Demoiselles d'Avignon, 1907)。

這些瘦削的變形人體和瞪眼的非洲假面描繪著娼妓——部分表達出畢卡索自己對梅毒的恐懼，但更重要的是，宣告了一種新的、**反再現的**(anti-representational)**(去)形相(化)**〔(de)FORM(ation)〕模式。

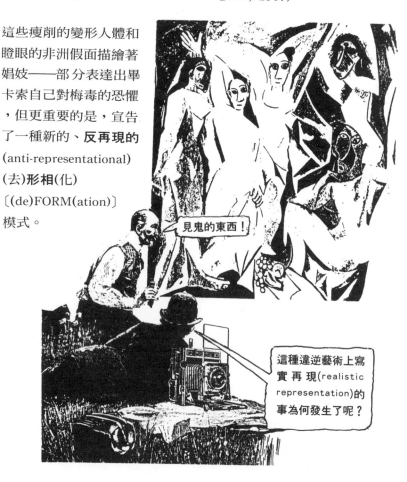

見鬼的東西！

這種違逆藝術上寫實再現(realistic representation)的事為何發生了呢？

再現的危機

一些藝術史家曾辯稱——部分正確地——攝影術的發明，使得繪畫不再享有複製現實的專權。畫出「現實」圖畫，純然成了過時之舉。下層結構的技術創新，凌越了結構視覺藝術的上層傳統。大量生產(攝影)取代了手工的原創性(藝術)。

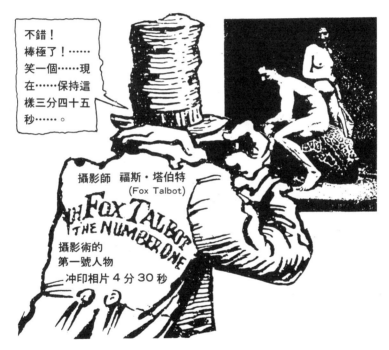

危機比起上述粗略但符實的情節所暗示的還要深切。**寫實主義**(realism)的信條正步向死亡。

寫實主義所依據的是關於知識的**鏡像論**(mirror theory)——基本上主張心靈乃現實的鏡子。存在於心靈之外的物體，能以一種妥當、精確而且真實的方式**再現**(被一個概念或藝術作品複製)。

塞尚：景觀包含觀看者

塞尚(Paul Cézanne, 1839-1906)並未拋棄寫實主義，而是加以修改，使它包含我們對事物之感知中的**測不準性**(uncertainty)。再現必須明示觀看與客體之間的**互動**(interaction)效果，亦即一個人所見之中，視點的各種變異以及懷疑的各種可能性。

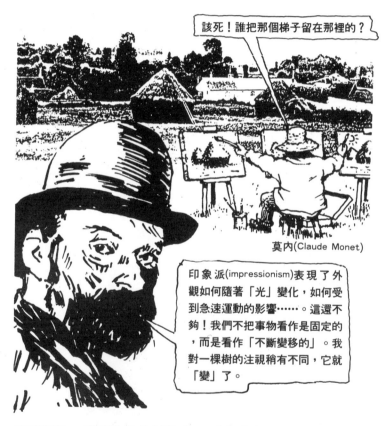

莫内(Claude Monet)

塞尚採取一條革命性的新路向，不畫**現實**，而是畫**感知**現實的效果。

塞尚並不單單想複製一種零碎的、主觀的現實景觀。他在尋求一個根本的基礎，一個必定隱藏在感知之易變性底下的「統一場」(unified field)理論；他從基本的**幾何立體**獲得此一基礎。在 1904 年一封著名的信件裡，他提議：「……以圓柱體、球體、圓錐體看待自然。」

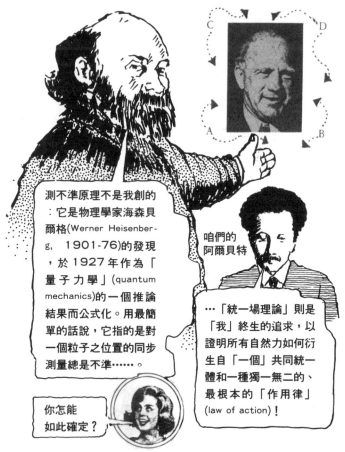

測不準原理不是我創的：它是物理學家海森貝爾格(Werner Heisenberg, 1901-76)的發現，於1927年作為「量子力學」(quantum mechanics)的一個推論結果而公式化。用最簡單的話說，它指的是對一個粒子之位置的同步測量總是不準……。

咱們的阿爾貝特

…「統一場理論」則是「我」終生的追求，以證明所有自然力如何衍生自「一個」共同統一體和一種獨一無二的、最根本的「作用律」(law of action)！

你怎能如此確定？

不論以現代或其他時代的標準，塞尚都不算是物理學家。他的後繼者與傳承者，立體派(the Cubists)當然也不是。我們所看到的，是歷史上罕見的事例之一：科學和藝術不約而同地得到互補的看法。

立體派(Cubism)被畢卡索「**阿維儂的姑娘**」釋放出來，隨後在 1907 到 1914 年間由畢卡索、伯哈克(Georges Braque)等人做進一步發展。

一幅典型立體派畫作，畢卡索的「**帶著曼陀林琴的女孩**」(Girl with a Mandolin, 1910)，將塞尚關於**易變**(variability)與**穩基**(stability)的理論，推展到一個令人吃驚的邏輯結論。

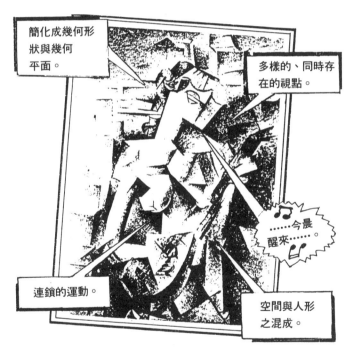

簡化成幾何形狀與幾何平面。

多樣的、同時存在的視點。

……今晨醒來……

連鎖的運動。

空間與人形之混成。

人物形狀簡化為幾何，以同等地位跟周圍空間互動，形同被視為建築──也許會被說是**去掉人性的**(dehumanized)。立體派和現代物理學看法一致，拒絕了關於單一可孤立之事態的概念──它們都主張景觀內包含觀看者(the view contains the viewer)。這未必是種去掉人性式的圍限，而是承認人類**不外於**(non-exceptional)現實。

原創藝術之終結？

「可複製的現實」留給攝影，藝術則在一個新的立體派路向上作了巨大飛躍。立體派挽救藝術，使它免於過時，並以攝影辦不到的方式重建了藝術再現現實之權威。

但是，攝影同時威脅到傳統及前衛藝術，這一層意義直到後來馬克思主義派批判家班雅明(Walter Benjamin)於1936 年發表論文〈機械複製時代中的藝術作品〉（〈The Work of Art in the Age of Mechanical Reproduction〉）才被發現。

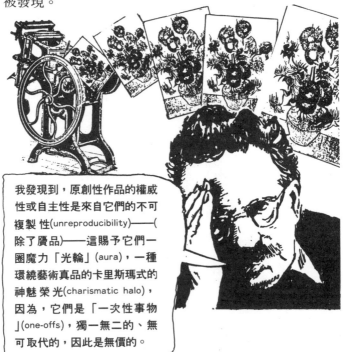

> 我發現到，原創性作品的權威性或自主性是來自它們的不可複製性(unreproducibility)——（除了贗品）——這賜予它們一圈魔力「光輪」(aura)，一種環繞藝術真品的卡里斯瑪式的神魅榮光(charismatic halo)，因為，它們是「一次性事物」(one-offs)，獨一無二的、無可取代的，因此是無價的。

班雅明論道，這圈光輪——這種對神聖的獨一無二性的崇拜——現在會被**大量複製**消除，其基本方式是翻拍藝術原作，印製於廣泛流通的書籍、海報、明信片、甚至郵票。原創藝術的機械式可複製性，最後必定對「原創性」本身造成瓦解效果。

現代即後現代

就歷史意義而言，現代總是與上一代發生的事在交戰。在這同樣意義上，現代總是後某事的。

> 等一下！目前為止我們只聽到「現代主義」——我們不是應該正在談「後」現代主義嗎？

> 藉由試圖掌握現代主義的一個特徵，我們「是」正在談它的進展，而這進展看來永遠都是「當代的」(contemporary)！

現代終止於與自身交戰，不可避免地必然變為後現代。這種變為後現代的奇異邏輯，已由現代一詞的拉丁字源——modo，「正是現在」——所暗示出。因此，後現代一詞的字面意義即「正是現在之後」(after just now)。

很古怪的，一個有用的後現代藝術的定義，是來自「正是現在」否定了緊在其前之「正是現在」的這種兩難困境。根據法國哲學家李歐塔……

那麼，什麼是後現代？……它無疑是現代的一部分。所有已被接受的東西，即使是昨天才接受的……都必須置疑。塞尚挑戰的是什麼空間？印象派的。畢卡索和伯哈克攻擊的是什麼物體？塞尚的。杜象(Marcel Duchamp)在 1912 年破除的是什麼預設？說一個人如果必得作畫，就該畫立體派的這一預設。而比罕質疑了他認為杜象作品並未觸及的另一個預設：作品的展示處。一代又一代冒現。一件作品唯有先是後現代的，才能成為現代的。如此理解的後現代主義，便不是指已達終點的現代主義，而是初生狀態的現代主義，而且這種狀態一直保持不變。

——後現代狀況(The Postmodern Condition, 1979)

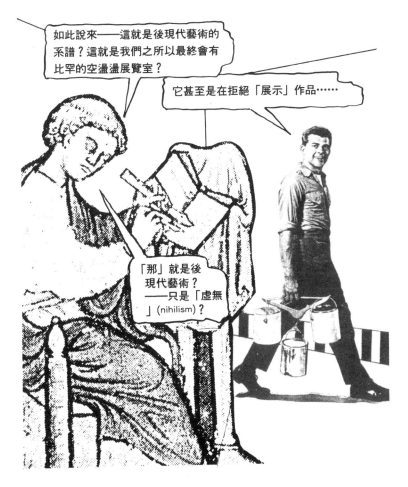

喔，事實上，它大概不是吧。且繼續追溯系譜，看看我們如何到達、或者是否到達、或者在哪個轉折點上到達後現代藝術。

崇高

李歐塔也對**現代**藝術提出了一個同樣有用的定義。依他看來，所謂現代藝術即在呈現「有不可呈現者存在這一事實。明白指出有某種東西，它可以被懷想，但無法被看見、也無法被具體顯現。這便是現代繪畫中成問題之處。」

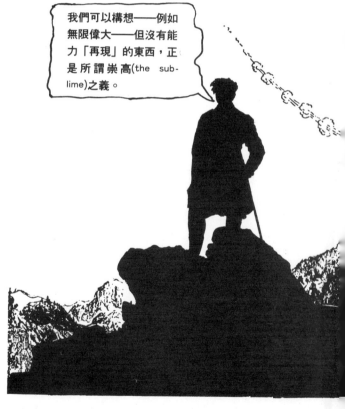

我們可以構想——例如無限偉大——但沒有能力「再現」的東西，正是所謂崇高(the sub-lime)之義。

可構想、但不可再現之物的唯一表現方式是**抽象**(abstraction)。

李歐塔恰當地提及俄國藝術家馬勒維奇(Kasimir Malevich, 1878-1935)，他於 1915 年在一白色背景上畫了一個白色方塊，「表現了不可再現的崇高」。

1919 年馬勒維奇他自己的**至上主義宣言**(Manifesto of Suprematism)明白顯示，他知道他正在再現崇高。

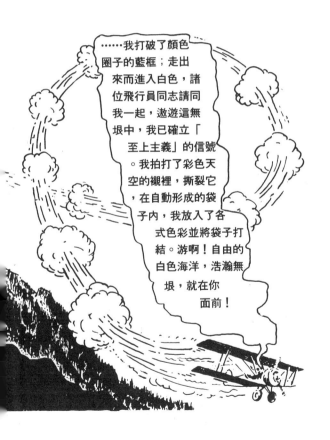

一棵現代主義樹木的系譜

蒙德里安(Piet Mondrian, 1872-1944)的畫作，清楚展現了
一棵樹激烈的現代主義式演變：

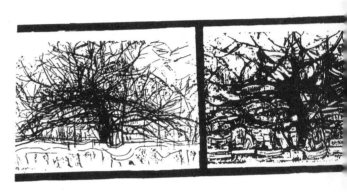

從**再現**到最小的純粹**抽象**。

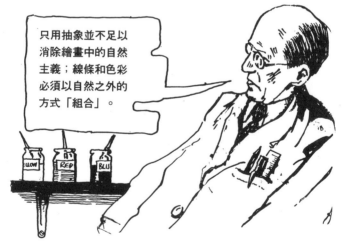

只用抽象並不足以
消除繪畫中的自然
主義；線條和色彩
必須以自然之外的
方式「組合」。

蒙德里安的抽象藝術，意圖把自身淨化成不含任何再現指
涉──意圖驅逐一切對現實的「圖示」。

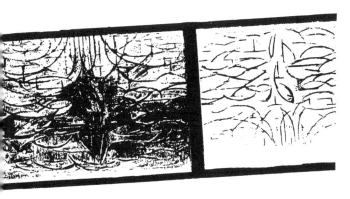

貝爾(Clive Bell)——英國藝評家——在1914年提出激進論點支持一種純現代主義美學。

鑑賞藝術作品,我們所援引的必得「跟生活完全無關」。

視覺與設計

無物世界
(LE MONDE RIEN)

馬勒維奇、蒙德里安及其他抽象派先驅,自覺地在解決「再現之危機」。這個**概念**——所謂不宜再現現實——藉著層次的提昇、藉著消除掉不可呈現者之(再)呈現中的一切「現實」痕跡而得到挽救。這概念本身變成「崇高的現實」(Sublime Reality,有人會說成**超級**-現實〔hyper-reality〕,但這是後現代用語)。

機械美學的樂觀論

蒙德里安——荷蘭**風格派**(De Stiji)的一員——跟許多其他藝術家都有一個相同的抱負，這些藝術家來自各個不同但並行的流派——**立體派**、威瑪共和時期(Weimar)**包浩斯建築學派**(Bauhaus)、義大利**未來主義**(Futurism)、俄國**構成主義**(Constructivism)以及其他流派。

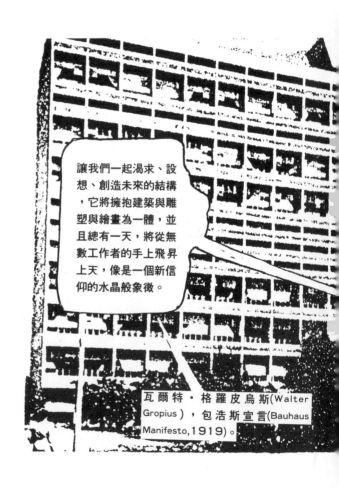

讓我們一起渴求、設想、創造未來的結構，它將擁抱建築與雕塑與繪畫為一體，並且總有一天，將從無數工作者的手上飛昇上天，像是一個新信仰的水晶般象徵。

瓦爾特·格羅皮烏斯(Walter Gropius)，包浩斯宣言(Bauhaus Manifesto, 1919)。

他們都抱持一種鬆散地稱作**機械美學**(machine aesthetic)的觀點，亦即樂觀地相信抽象在人類生活中占有重要地位，強調機械般的、無裝飾的扁平表面。他們的目標是形塑一種普遍適用的「現代風格」(modern style)，它在任何地方皆是**可複製的**，超越一切種族文化。

我們最熟悉的(而且現在最為後現代派所詬病的)現代建築即出自這些潮流，並被適切地命名為**國際風格**(International style)。最知名的實踐者為米茲・范・德・羅厄(Ludwig Mies van der Rohe)、瓦爾特・格羅皮烏斯和勒・科比西埃(Le Corbusier)(「建築物──被設計成用來住進去的機械」)。

構成主義（Constructivism）

立體派在俄國朝**構成主義**發展(1914-20)，放棄了畫架式的作畫，轉而投入動態藝術(kinetic art)與應用在印刷、建築和工業生產的技術設計。

構成主義，如其宣傳性名稱所暗示的，是 1917 年布爾什維克革命(Bolshevik revolution)的一個熱心的「構成性」(constructive)支持者。

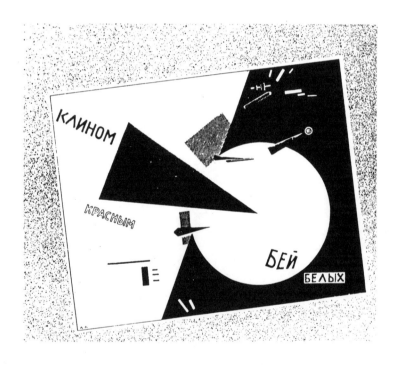

這一樂觀的烏托邦式藝術，起初與革命的列寧主義階段(1918-24)共存，無憂無慮且相當多產。之後，開始跟官方的、正統的共產黨藝術路線起衝突。

史達林極權主義

在 1930 年代史達林主義時期
，構成主義被視作非馬克思主
義的「形式主義」而遭受壓制
。官方的黨路線採取了一種英
雄式寫實主義(heroic realism)
的宣傳風格，名為**社會主義者
的寫實主義**(socialist realism)
。

意圖成為舉世皆可複製之風格
的烏托邦式現代主義，在此遭
到了拒棄，而被認可的是一種
庶民大眾「易於了解」的寫實
主義，一種可讓其他渴望共產
主義的國家仿效複製的範式。

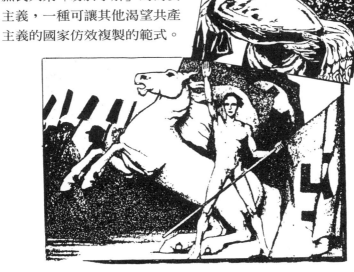

同樣是 1930 年代，極權主義的納粹德國視現代藝術為墮
落的、非阿利安民族的(non-Aryan)以及低級非人的(sub-
human)而予以禁止。濫情的軟式色情(saccharine soft
porn)和英雄式寫實主義的混和物成了教條。

抽象表現主義的悲劇性失敗

極權主義藝術──史達林主義或納粹的極權主義藝術，重新樹立寫實主義，在第二次世界大戰後有兩個後果。確認現代主義抽象是民主自由世界的另一種風格，並且為寫實主義的棺木釘上最後一根釘子。

一點都不意外的，美國以它自生自長的新興抽象藝術迎合此一確認，在 1946 年將其命名為**抽象表現主義**(Abstract Expressionism，此詞首創於 1919 年，用以描述俄國人康定斯基〔Wassily Kandinsky〕的抽象畫作)。

帕洛克(Jackson Pollock, 1912-56)乃是抽象表現主義的原型英雄和悲劇性受害者。

帕洛克和其他抽象表現主義者認為，他們的藝術在情感方面意味深長。

帕洛克還坦承他那「到處滴來滴去」(all-over drip)的行動繪畫(action paintings)有其來源……

內佛侯印地安人的沙畫(Navaho sand-painting)

墨西哥的壁畫(mura

榮格(C. G. Jung)的心理分析

超現實主義(surrealism)

每一碼 $1,000,000·95 'Sq·Yd.

讓帕洛克及其夥伴非常驚愕的是，美國藝術界將抽象表現主義半途掠奪而去，在國際上廣為宣傳為百分之百純美國的東西，純然**形式的**抽象藝術。如果官方共產主義禁止「形式主義」，那麼形式主義就必定是自由企業式民主制度的一基本要素，這一想法現在看來，簡直是種不用大腦的反射動作。

冷戰(Cold War)時代的策略要求一種「真正美國的」認同，截然有別於歐洲和共產主義傳染病，特別是在 1950 年代早期以及參議員麥卡錫(J. R. McCarthy)的白色恐怖時期。

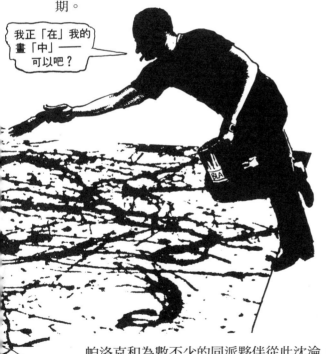

帕洛克和為數不少的同派夥伴從此沈淪，成為酗酒、早逝、自殺的受害者。抽象表現主義是浪漫不切實際的現代主義的最後一幕，上演於充滿敵意的美國一地。

達達！

超現實主義，帕洛克的藝術源頭之一，是**達達主義**(Dadaism, 1916-24)的後繼運動。達達主義顛覆了認為早期現代主義藝術全然是樂觀的這個概念。 1916 年，達達主義在蘇黎世伏爾泰酒館(Cabaret Voltaire)裡的巴爾(Hugo Ball)、查拉(Tristan Tzara)等人的嚷叫中誕生，如野火般迅速風行全球。它當時極具影響力，而至今仍驚人地維持巨大影響。

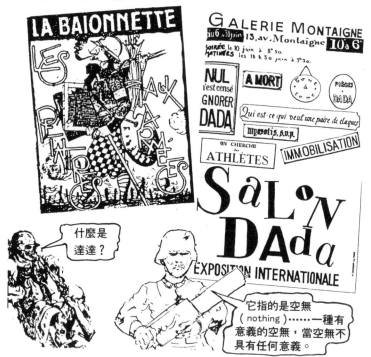

達達主義興起於以虛無主義心態抗議第一次世界大戰大量的機械化一貫作業式屠殺——帝國(大英帝國、德意志帝國、奧匈帝國、俄國、義大利、日本等等)之間的最後一次戰爭，第一次利用現代科技的戰爭——機關槍、毒氣、坦克和飛機。

達達主義是某些現代主義藝術先驅——阿爾普(Hans Arp)、艾恩斯特(Max Ernst)、皮卡比亞(Francis Picabia)以及杜象——的一個臨時會合點。**什威特斯**(Kurt Schwitters, 1887-1948)是德國漢諾瓦(Hanover)的一名少有的多產達達主義者，以其**廢物**(Merz)作品知名(**廢物**暗指法語 merde，糞屎)。他的**廢物**畫與**廢物建築**(Merzbaus,環境周圍之垃圾堆積)、**廢物**具體詩(concrete poems)與演出、以及新字母(new alphabet)等等，簡直是後來的「後」現代藝術每一種表現的源頭。

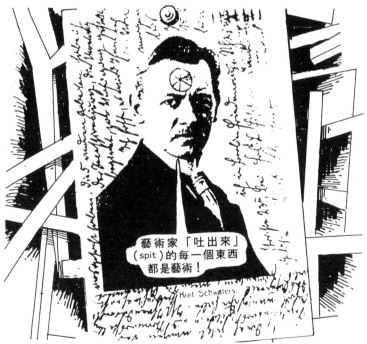

自**動論**(automatism)之被釋放而出，或者說被解除束縛，達達主義扮演了極重要角色——所謂自動論，意指捨棄藝術的一切傳統規則，轉而以**偶然性**(chance)作為直接通向潛意識(the unconscious)的創作的直接途徑。帕洛克的「滴」行動繪畫，切合了後來由超現實主義加以理論化的自動論規範。

杜象和現成物藝術

立體派的樂觀創新者，面對著第一次世界大戰的機械化野
蠻行為，勢必得重新自省。杜象(1887-1968)洞燭機先，
於 1912 年畫下他最後一幅立體派畫作「下樓梯的裸體」
(Nude descending a staircase)，
開始以達達主義的方式思考，
而達達此刻尚未誕生。

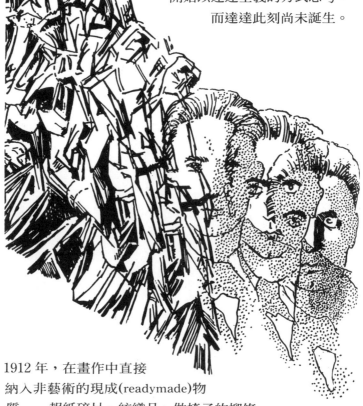

1912 年，在畫作中直接
納入非藝術的現成(readymade)物
質──報紙碎片、紡織品、做椅子的柳條、
錫罐──便已成為畢卡索、伯哈克等人發展出來
的立體派詞彙的一部分。

任何「現成的」非藝術物體，如果脫離它原來的脈絡、用途與意義，**獨自**便可當作「藝術」來展示──杜象是領悟到這一點的第一人。他最有名的現成物藝術作品是一個**瓶架**(Bottlerack, 1914)和一個署名 R. Mutt 的瓷製**便池**(Urinal, 1917)。

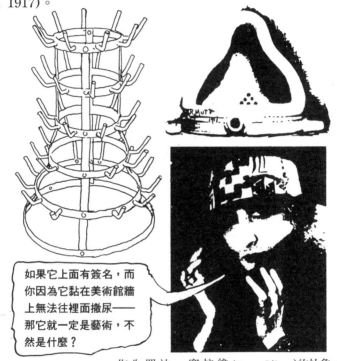

如果它上面有簽名，而你因為它黏在美術館牆上無法往裡面撒尿──那它就一定是藝術，不然是什麼？

作為羅沙・塞拉維 (Rrose Sélavy)的杜象。

譯按：Rrose （或者Rose） Sélavy 是杜象的「女性第二自我」(female alter ego)別名，法語 Eros est la vie 的雙關語，「愛慾即生活」之意。

大量(再)生產的物品，取代了藝術原創性這一觀念和藝術原作的神聖獨一無二性。杜象開啟了蟲罐(a can of worms)，放出災難。他的現成物藝術發生預想不到的後果，在後現代藝術的兩難困境中達到了高峰。讓我們看看是怎樣的一些麻煩情況──它們在每一件發生事例中，都被充作**解答**……。

藝術家的光輪

原創藝術品的光輪與自主性，最終可被轉到藝術家自己的卡里斯瑪式的神魅價值上。「這樣的」藝術家成了帶有榮光的藝術物體，一個引人矚目的例子是倫敦藝術家吉爾伯特與喬治(Gilbert〔Proesch〕and George〔Passmore〕)，他們在 1970 年把自己展示為「活生生的雕塑」(living sculptures)。

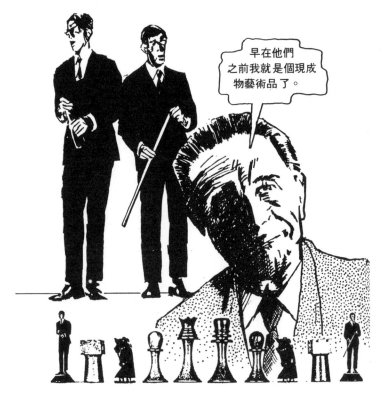

早在他們之前我就是個現成物藝術品了。

在這方面杜象也是位先驅，他「放棄」藝術而代之以下棋，使得大眾的注意力集中在他這位謎一般的人物上。藝術家偽裝成斯芬克斯(Sphinx)也是一種現成物策略。

事件

另一個密切相關的新達達主義策略，是將光輪轉輸給事件
(event)或偶生(happening)，經典之作如美國普普(Pop)藝
術家戴恩(Jim Dine)與歐登伯格(Claes Oldenburg)在 1960
年代早期演出的偶生藝術。**克萊恩**(Yves Klein, 1928-62)
──歐洲頂尖的新達達主義者──指導兩名抹著藍顏料的
裸女在鋪於地面的畫布上滾動，同時有單調的「交響樂」
在一旁演奏。

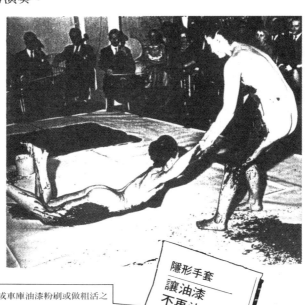

在屋內、花園或車庫油漆粉刷或做粗活之
前，將杜邦 PRO-TEK 護手霜抹在雙手或
雙臂。它讓你的皮膚不再黏上污點……而
且容易洗掉，包括污垢。欲購請至藥房、
五金行、油漆行和自助商店。

**更好的東西讓你生活得更好
……藉由化學方法。**

裝置藝術 (Installations)

伯伊斯(Josef Beuys, 1921-86)將一種薩滿教式的
(shamanistic)光輪(藝術家充作巫師)跟**裝置作品**或者說環
境作品之製作結合在一起。

豬油(LARD)

杜象的現成物裝置作品大大提昇了**展示之力**。裝置藝術將
神祕光輪從物體轉給了**場所**,亦即美術館或博物館。

後現藝術的超級大師？

所以我們就有了藝術史上最出名的大人物，安迪‧沃爾
(Andy Warhol('s), 1930-87)，普普藝術的教宗。沃爾將照
片影像轉至絹印版上，從後面加墨印於畫布，使機械式複
製變成了藝術。這種安迪技法(Andycraft)唯一有點「人
」味之處，是作品上覆有俗麗的合成色彩。

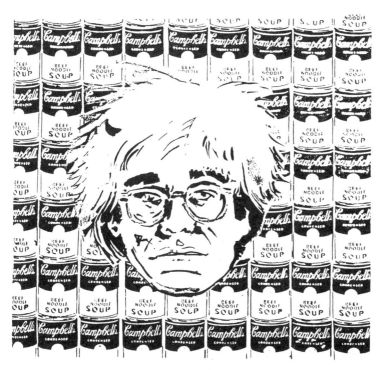

康寶(Campbell's)湯罐頭的庸俗複製跟那些刻骨銘心的病
態抑鬱影像相爭——自殺後的瑪麗蓮夢露(Marilyn
Monroe)、約翰‧甘迺迪(JFK)遭暗殺後的甘迺迪夫人、
惡漢的檔案照、車禍、電椅、幫派葬禮以及種族暴動。
在沃爾的處理下，美術(aesthetics)變成了麻醉術(anaes-
thetics)。

很難說安迪這個人究竟是過度冷酷、非凡的窺密者或者只不過是腦死。

沃爾的表情，完完全全表述了「你所看見的即你所得到的」(what you see is what you get)這句後現代精神的陳腔濫調口號。

而這表情外觀歸回到觀看者，安迪自己，自戀的、自命不凡的、無動於衷地一付撲克臉的**乏味人物**(boredom)。

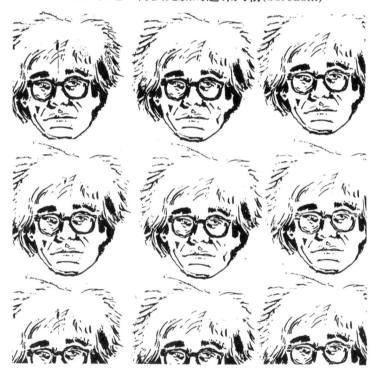

沃爾的複製並不是在製造藝術甚或藝術家，而是在製造「終極商品」(Ultimate Commodity)，即**名聲**(Celebrity)。光輪被簡約成有麥德斯王(Midas)點物成金之力的字眼：「出名」(FAMOUS)，它在不改變任何事物的情況下使所有事物轉形。

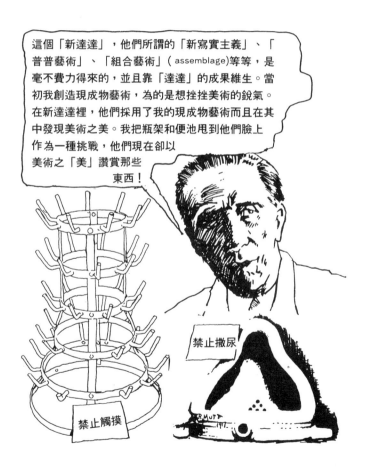

應該怪杜象嗎？

把開放後現代困境的責任歸咎於杜象是否不公平？杜象本人在 1962 年發言抗議一種他所嚴拒的使徒地位。

這個「新達達」，他們所謂的「新寫實主義」、「普普藝術」、「組合藝術」（assemblage）等等，是毫不費力得來的，並且靠「達達」的成果維生。當初我創造現成物藝術，為的是想挫挫美術的銳氣。在新達達裡，他們採用了我的現成物藝術而且在其中發現美術之美。我把瓶架和便池甩到他們臉上作為一種挑戰，他們現在卻以美術之「美」讚賞那些東西！

禁止撒尿

禁止觸摸

杜象的怨言深具反諷性。他是在說他那策略性運用的可複製性標記——現成物藝術——是獨一無二的、一次性的而且**不是可複製的**。

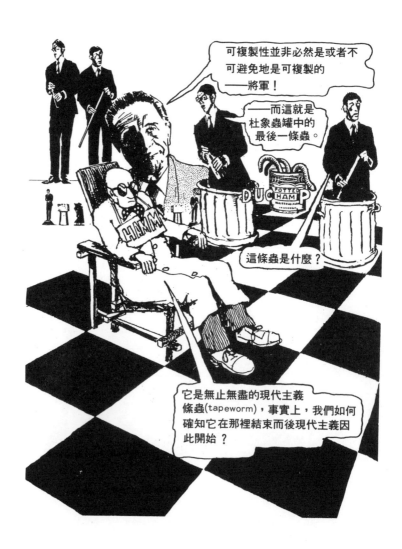

我們已試圖追溯後現代主義「過去的」現代系譜——然而，我們真的已到達「當今的」後現代主義嗎？

比如說，**極簡主義**(Minimalism)是後現代嗎？安德烈(Carl André)在泰特藝廊(Tate Gallery)展出的**一百二十塊耐火磚**(120 Fire-Bricks, 1968)是一個眾所周知的例子。

我在試著不表現自己。

極簡藝術(Minimal art)去除了一切**表現性**(expressiveness)元素——只留下審美過程本身(或者這過程中所留下的)在縮小的非藝術邊界上。

極簡主義並不算是真正的後現代，因為它仍然沈迷在如馬勒維奇一類的先驅者所創始的現代主義實驗之中。

概念藝術(conceptual art, 也是在 1960 年代)走得更遠，將審美過程整個都丟棄。「藝術」本身被視作受到精英論(élitism)和藝術世界粗俗行銷的污染而遭拒斥。

芒左尼(Piero Manzoni, 1933-63)名符其實為此一運動的典型代表，把自己的糞屎裝罐出售，標示**百分之百純藝術家糞屎**(100% Pure Artist's Shit)。

以一些「反藝術的」不堪行徑，概念主義(conceptualism)在 1990 年代仍然有所顯現，赫斯特(Damien Hirst)在裝著甲醛的水族箱裡展示一隻死羊(1994)，或者浸在藝術家自己的血液中或浸在尿液中的雕塑……。

這是後現代嗎？其實不是。概念主義之使用怪異材質——伯伊斯的油脂雕塑，隆恩(Richard Long)的地景藝術作品，或者車禍殘骸或者死羊——早已由什威特斯的**廢物**垃圾雕塑預先運用了。

那麼，我們究竟身在何處？

我們正跟隨著現代性……

從 1900 年代早期到 1970 年代，藝術經歷了快速的現代化變遷，在西方史無前例。現代主義的進展有三個基本階段。

從(1)現實之「再現」的危機……………………………… 塞尚
　　　　　　　　　　　　　　　　　　　　　　　立體派
　　　　　　　　　　　　　　　　　　　　　　　達達主義
　　　　　　　　　　　　　　　　　　　　　　　超現實主義

到(2)「不可呈現者的呈現」(抽象)…………………… 至上主義
　　　　　　　　　　　　　　　　　　　　　　　風格派等
　　　　　　　　　　　　　　　　　　　　　　　構成主義
　　　　　　　　　　　　　　　　　　　　　　　抽象表現主義
　　　　　　　　　　　　　　　　　　　　　　　極簡主義

最後(3)「非表現」(棄絕審美過程)……………………概念主義

現代藝術中的每一個新變體接續著前一個變體，構成了一連續系列的**後**-現代主義：像是轉動中的飛輪的那些輻條，在高速下似乎混為一體而消失不見。

死期

依馬克思的論式而言，情況看起來會是：在努力配合現代在下層結構方面的技術進步速度而進行創新之時，上層結構的藝術傳統便傷害了自身。簡單說就是，藝術在高速尋求原創性之中消逝了。如此的尋求必然而致命地具有終結性。

藝術只能朝自我毀滅前進。

偽假的後現代主義

後現代藝術最終意指**無藝術**(no art)嗎——除非它是個**死後的**(post-mortem)藝術,而由兩種偽假的(false)後現代主義使之復活?

你說「偽假的」後現代主義,是什麼意思?

李歐塔解開後現代主義的繩股,指出其中之一是**反現代主義**。 1980 年代起,即出現強烈要求**結束實驗**這一呼聲,它受到主張大眾化(populist)的媒體的廣泛報導。反現代主義的保守主義(anti-modernist conservatism)正是所謂後現代「觀」(outlook)的一部分——所謂的後現代觀,由一團錯綜複雜的各式異議組成,這便是後現代主義之所以不可能獲得理性共識的原因之一。

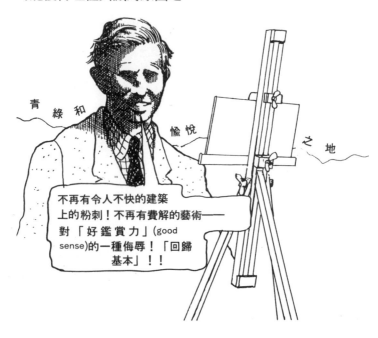

青綠和愉悅之地

不再有令人不快的建築上的粉刺!不再有費解的藝術——對「好鑑賞力」(good sense)的一種侮辱!「回歸基本」!!

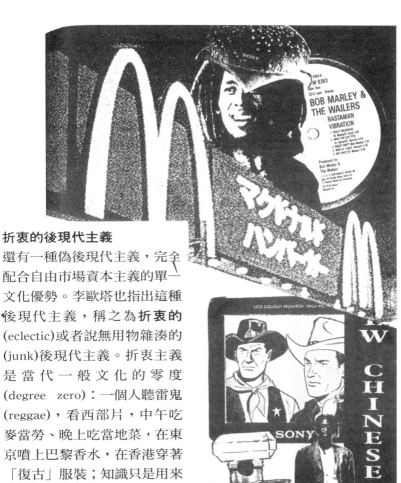

折衷的後現代主義

還有一種偽後現代主義，完全配合自由市場資本主義的單一文化優勢。李歐塔也指出這種後現代主義，稱之為**折衷的**(eclectic)或者說無用物雜湊的(junk)後現代主義。折衷主義是當代一般文化的零度(degree zero)：一個人聽雷鬼(reggae)，看西部片，中午吃麥當勞、晚上吃當地菜，在東京噴上巴黎香水，在香港穿著「復古」服裝；知識只是用來參加電視益智競賽之物。

藝術方面也一樣——媚俗(kitsch)、混亂而且「什麼東西都可以」(anything goes)。

在缺乏任何審美判準下，錢是唯一標尺。所有「品味」，如同所有「需求」，都由市場料理。

一種「真正的」後現代主義？

如果存在著一種「真正的」後現代主義的話，我們可依它的待議事項中的三個迫切項目加以辨識。

第一個項目是大眾消費主義時代裡**可複製性**的兩難。班雅明在 1936 年指出，經由大量複製，藝術原作的光輪與自主性會被消除——此一預言並未成真。我們所看到的是相反效果。藝術原作身價數百萬，或可說是相應於在大量複製下人們可以取得原作的程度——大量複製使人更渴望擁有原作。

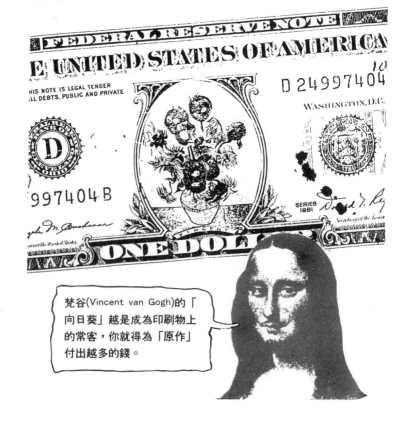

梵谷(Vincent van Gogh)的「向日葵」越是成為印刷物上的常客，你就得為「原作」付出越多的錢。

一種消費主義的光輪現在延伸到任何帶著遺物光彩的東西，例如瑪麗蓮夢露的內褲或卡彭(Al Capone)〔譯按：美國幫派老大〕的龐帝亞克(Pontiac)，或者任何有著懷舊價值之物，例如裝飾派藝術(art deco)收音機、托架電話(bracket phones)、餅乾盒——因為它們是昔日古製法的紀念物。

1930 年代的無線電收音機/卡式錄放音機

我們的 1930 年代無線電收音機仿製品有著原木鑲版飾面，裡面是最新的電晶體電路，音質絕佳。它具有發光的玻璃面刻度版、自動控制頻率的 MW／FM 接收器，以及調諧、調音與選台轉輪。另可選購卡式錄放音機加裝於收音機右側。附帶 13 安培插頭(240 伏特)。完全符合英國標準。10 吋高×8 吋×6 吋。

9211 無線電收音機 55 鎊

9536 無線電收音機/卡式錄放音機 69.95 鎊

自由女性之燈

反映出裝飾派藝術為新解放女性塑像所具有的任性風格，赤裸而線條優美，這一冷鑄青銅燈女手托鉛框花紋玻璃燈罩。附帶 13 安培(240伏特)插頭，連燈罩在內共 14 吋高，底座邊長 5 吋，使用 40 瓦燈泡(內附)。完全符合英國標準。

2530 桌燈 99.95 鎊

字母印章

用木刻圖式的字母印章，將你的姓名首字母印在信紙上。橡皮印面，木製手柄。

兔子彼德(Peter Rabbit)
解憂者(Draught Excluder)

為了一名躺在床上白久病中逐漸康復的小男孩，波特(Beatrix Potter)在 1893 年首次寫下她那些著名的故事。今天我們的解憂者兔子彼德，會讓每一個小孩的臥室舒適而溫暖。

白鑞墨池

用這個純英國白鑞質材、喬治王時代風格的精緻墨池，給你的書桌加上一個優雅的潤飾。容量為 1 個液量盎司。底座直徑 3 吋。

這是**想像消費主義**(image consumerism)。被複製之物取代了現實的地位，或者說**作為超級-現實而取代了現實**。我們正經歷著**已經被經歷過而被複製**之物，不再有任何現實，除了舊物新用的想像(cannibalized image)這一現實。

你所看見的即你所得到的……

藝術家──或任何相關的後現代子民──如何面對這種非現實的、虛擬性的超級現實之威脅？當然，你可以接受它（「什麼東西都可以」）。或者你可以如李歐塔所極力主張，繼續實驗。但麻煩的是，不再有任何法則或範疇可藉以判斷實驗性的陌生事物。「那些法則和範疇正是藝術品自身正在尋找的。」

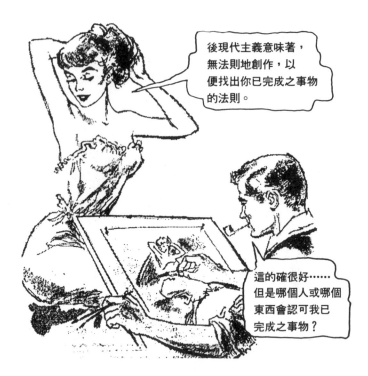

後現代主義意味著，無法則地創作，以便找出你已完成之事物的法則。

這的確很好……但是哪個人或哪個東西會認可我已完成之事物？

這並非單純是進一步實驗的問題，而是誰的**力量**將使得已做之事物「合法化」為正確做法的問題。這就把我們帶到「真正」後現代關懷的第三個、也是最重要的議題。**合法化**(legitimation)。

合法化

我們一直拖延未提的一個問題是：一件難解的、不受歡迎的前衛藝術品，如何逐漸為人所接受，成為體制上的品味標準？這是**誰的**品味？藝廊的、博物館的、交易商和經他們介紹而購買藝術品的大眾的品味。簡言之，藝術商和藝品收藏者。

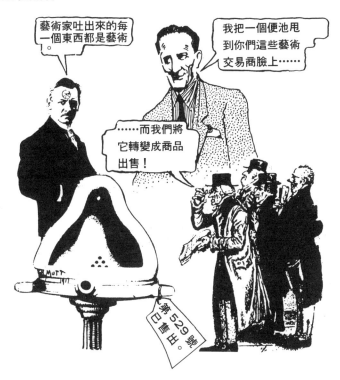

即使是來自反藝術的那些最極端的挑戰，也未能成功地毀損藝術交易體系。「高報酬的商業性藝術交易，乃是自由市場經濟制度的經典範例，現在很難在別處找到如此純粹的形式了。令人驚訝之處在於，它多麼成功地存活到我們這個時代。」（盧西•史密斯〔Edward Lucie-Smith〕）

困惑人的問題還存在著：那麼多的現代主義(和後現代主義)反藝術之作，如何逐漸合法化為高評價與高價格商品？

這是合法化所施展的擒王術(checkmate)。實驗行為越是成功地**消除**藝術的光輪與自主性，光輪與自主性就越是成為**展示力**──藝評界、館長及藝廊負責人、藝術交易商及其顧客──的獨享資產。

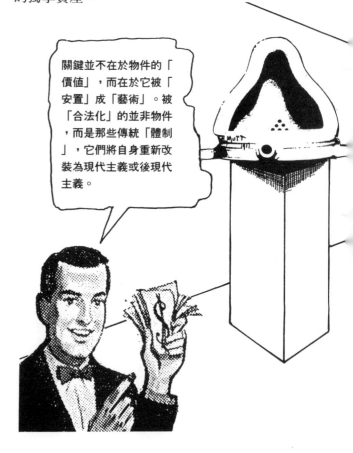

關鍵並不在於物件的「價值」，而在於它被「安置」成「藝術」。被「合法化」的並非物件，而是那些傳統「體制」，它們將自身重新改裝為現代主義或後現代主義。

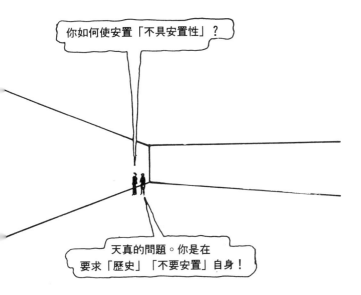

連最無法無天的反藝術，也無能免於**非自願地**被體制的合法化之力複製為「藝術」。

早期的前衛現代主義者是天真的烏托邦派，他們期望歷史自身會確認與合法化他們如此的主張：試圖經由**形式主義**與**顛覆**去發明「現代性」，藉以再現「現代性」。留給後期(或者後-)現代主義者的，是形式主義式的顛覆這一遺產——以及讓他們了解到，**再現、複製**和**合法化**這些問題，遠比他們前輩所想像的更為複雜。

模擬虛像（The Similacrum）

看來，後現代藝術的系譜最終只會**在理論上**跟現代斷絕關連。理論在這意義上並不是一種顛峰，而是一種**否定**，其實也就是「藝術之終結」。

且讓我們試著躍入極端的後現代主義——法國社會學家布希亞所提出的結論。

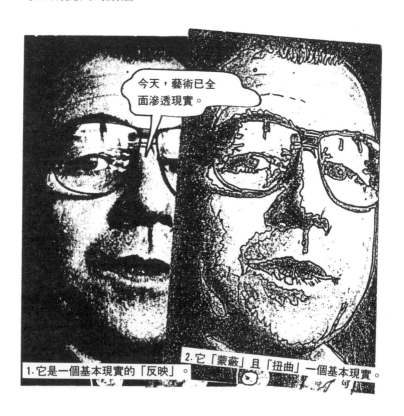

他的意思是，藝術與現實之間的界線徹底消失了，由於兩者都已瓦解為普遍的**模擬虛像**(simulacrum)。

當再現與現實之間——符號與符號在現實世界裡所指的事物之間——的區別崩解了，我們便得到模擬虛像。

再現的影像-符號經歷著四個連續的歷史階段……。

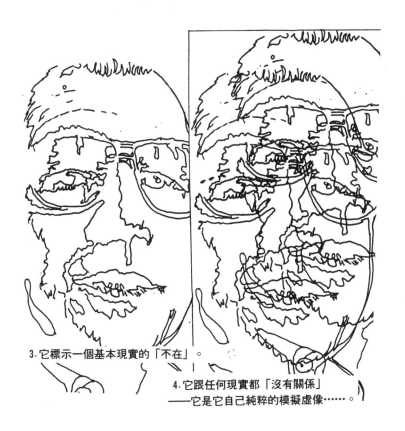

3. 它標示一個基本現實的「不在」。

4. 它跟任何現實都「沒有關係」
——它是它自己純粹的模擬虛像……。

現實變成多餘，我們就到達了**超級-現實**，在其中，各個影像如近親交配地互相滋養而不指涉現實或意義。

如何可能達到現實之**廢除**，即使「在理論上」？導致這樣一種激進結論的**理論系譜**究竟是什麼？

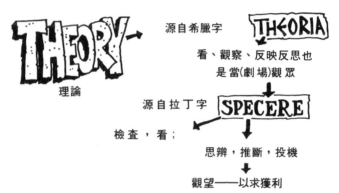

後現代理論是本世紀對於語言的專注探討而產生的一個結果。二十世紀最重要的思想家如羅素(Bertrand Russell)、維根斯坦(Ludwig Wittgenstein)、海德格(Martin Heidegger)等人，將他們的分析焦點，從心靈裡的**觀念**移轉到藉以表達思考的**語言**。哲學家或邏輯學家、語言學家或符號學家，他們都是語言偵探，在某件事上似乎意見一致。對這個問題：「什麼東西使得有意義的思考成為可能？」，他們以不同的方式給了相同答案：「語言的結構」。

後現代理論的根源在於形式語言學(formal linguistics)的一個流派，即**結構主義**(structuralism)，它主要由一位瑞士籍語言學家索緒爾(Ferdinand de Saussure, 1857-1913)所創立。

結構主義（Structuralism）

索緒爾以前的語言學，往往停滯在探求語言的歷史根源，認為它們會揭露意義。索緒爾則不然，他把語言的意義看成是**一個系統的作用**。他自問：如何從一團混亂的語言**慣用法**中隔離出一個一貫的語言學對象？

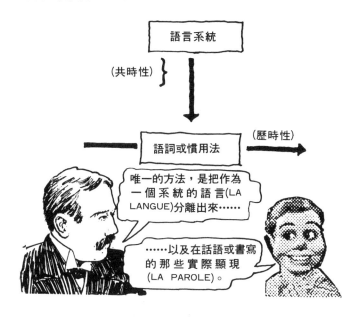

．尋找使語言得以運作的那些基本的規則與慣例。

．分析語言的社會及集體層面，而非個別的話語。

．研究語法而非用法、規則而非表達方式、**模式**而非**材料**。

．找出所有說話者在潛意識層次上所共有的那個語言下層結構。這是個無需涉及歷史演化的「深層結構」。結構主義檢驗**共時性**(the synchronic,當下存在的)，而非**歷時性**(the diachronic,穿越時間存在並發生變化)。

意義與符號

在索緒爾看來，整套語言意義(不管是過去、現在或未來)，實際上是由非常小的一組可用語音(possible sound)或者說**音素**(phoneme)所衍生的。音素乃是語音系統中的最小單位，它可以指出意義之顯著不同。cat ［貓］這個字有三個音素：/ c /、/ a /、/ t /，跟 mat ［地墊］、cot ［嬰兒床］、cap ［便帽］等等差別極微，而每一個又衍生其他意義，這些意義依文法及句法而組合，便可產生延展的話語或者說**論域**(discourse，校訂譯：表述，以下皆同。)──一種用來表達個人思想的語言符碼結構。

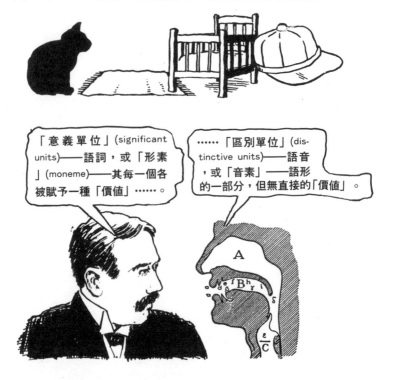

> 「意義單位」(significant units)──語詞，或「形素」(moneme)──其每一個各被賦予一種「價值」……。

> ……「區別單位」(distinctive units)──語音，或「音素」──語形的一部分，但無直接的「價值」。

請注意人類語言的極端經濟性：美洲西班牙語只用二十一個有所區別的單元，便可產生十萬個意義單位。

指稱（Signification，校訂譯：符徵，以下同）

索緒爾主張，在語言系統裡，**指符**(the signifier，**校訂譯**
：**意符，以下同**，例如**牛**這個字或其聽覺形象)是負載意義
者，而**所指**(the signified,校訂譯：**意指，以下同**，牛之概
念)則是**指符**所指涉的東西。

指符與所指一起} $\genfrac{}{}{1pt}{}{\text{指符}}{\text{所指}}$ } 組成**符號**(sign)。

指稱(signification)乃是將指符與所指結合一起以產生符號
的過程。一個符號必須理解為一種**關係**，這關係在指稱系
統之外並不具意義。

語音之選定，並不是意義本身強加於我們的(動物的**牛**這
動物並不決定**牛**的語音──不同語言有不同語音：英語為
ox，義大利語為 bue)。

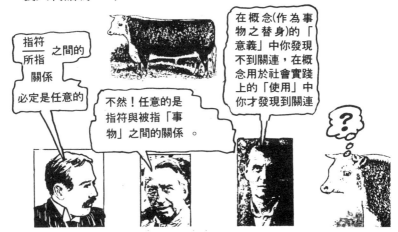

問題是──所指究竟是指向「牛」這個意象或概念，還是
指向作為事物的牛**自身**？

語音跟**它所再現之事物**的聯結，是集體學習(社會實踐上
的使用，或者維根斯坦所謂的「語言遊戲」〔language
games〕)的結果──而這就是**指稱**。

所以，**意義**乃是一個本身**無意義**的再現系統之產物。

二元模式(The Binary Model)

索緒爾遺贈了一種關鍵性的**二元模式**(binary model)給後現代理論。語言是個符號系統，藉著一個可運作的**二元對立**符碼結構而起作用。我們已看到一項二元對立：指符/所指。另一項重要的二元對立是**句段/語群**(syntagm / paradigm)，其運作如下：

句段系列(亦稱**鄰接**〔contiguity〕或**組合**〔combination〕)——句子裡各語言元素之間的線性關係。

語群系列(亦稱**選擇**〔selection〕或**代換**〔substitution〕)——句子的元素跟其他在句法上可與它們互換的元素之間的關係。

句段的(組合)

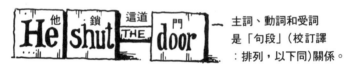

主詞、動詞和受詞是「句段」(校訂譯：排列，以下同)關係。

語群的(代換)

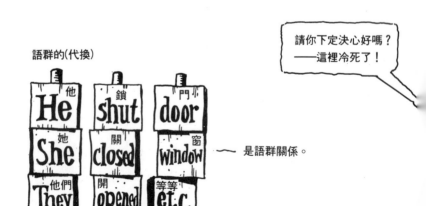

是語群關係。

請你下定決心好嗎？——這裡冷死了！

此一看來簡單的代換與組合之二元對比，引申更複雜的情況，因而或可說它解釋了語言的想像式或象徵式用法——換言之為有意義之**虛構**(fiction)的可能性。

例如：語群代換便包含有對**近似性**的察覺，這可以產生**隱喻**(metaphor)——「**力量之塔**」(a tower of strength〔在危難時可依靠的人〕)，「**閃閃發光的錯誤**」(a glaring error〔明顯的錯誤〕)——亦即字面意義並不真實的那些描述：

句段組合則包含有對**鄰接性**的察覺，這可以產生**轉喻**(metonymy, 指示事物的屬性或附隨物而非指示事物本身——crown〔王冠〕代表 royalty〔國王、王位、王權〕，turf〔草皮〕代表 horse-racing〔賽馬、賽馬場〕)，或者**舉隅法**(synecdoche, 指示部分以代表整體——keels〔船的龍骨〕代表 ships〔船〕)。

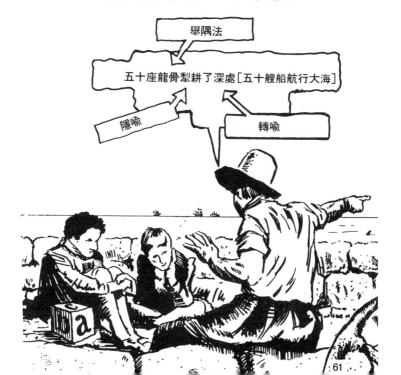

雅可布森(Roman Jakobson, 1895-1982)，俄羅斯出生的語言學家，將索緒爾的二元模式應用到**失語症**(aphasia)，即腦部受傷所導致的嚴重言語失調。雅可布森指出失語症的兩種不同的心理混亂症狀。

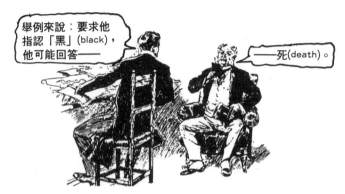

缺乏(語群的)代換能力的失語症者，會採用轉喻表述。

缺乏(句段的)組合能力的失語症者，則限於使用近似性或隱喻。

這告訴我們什麼？有兩種對立的心智活動形式，作為隱喻和轉喻用法的基礎。

在傳統的文學評論裡，隱喻和轉喻總被認為是相關的修辭法。其實兩者並不相關，而是對立。結果便是**展延的論域**，若不是隱喻便是轉喻序列獨佔優勢⋯⋯。

符號學（Semiology）

索緒爾和雅可布森的二元序列，除了應用於文本(the text)
外，還延伸應用於其他「論域」，而這即屬**符號學**
(semiology,源自希臘字 semeion, 意指記號、符號、徵兆
或跡象)的領域。

索緒爾倡議把結構語言學視為符號學的一部分，而符號學
是一門關於符號的一般科學，研究各種不同的**文化習俗**系
統，這些習俗使得人的行為具有意義並因此而**變成**符號─
─索緒爾的這一主張，開啟了將**文化**本身當作符號系統的
分析法。語言學是符號學的一個典範，因為，語言的任意
性與約定俗成性特別明顯。

索緒爾的符號學觀念是這樣的：任何行為或客體的意義也
許看起來都是自然天成的，事實上卻總是建立在**共有習俗**
(一種系統)上。符號學避免了一般的錯誤，那就是在符號
使用者看來顯得自然天成的符號，必定具有無需多作解釋
的「固有的」或「本質的」意義。

例子：餐館菜單

語群層面

一組類似的或不同的食品中決定要點哪些「菜」(隱喻式
的選擇或代換)依據某種「意義」：各式開胃菜、第一道
正菜、烤食或甜點。

各個食品組是**指符**。

句段層面

所點每道菜在用餐過程中實際的(轉喻式的或鄰接的)次序
。

所指即相關的或文化的「價值」───一餐。

水平地讀菜單(從各種開胃菜中作選擇)＝整個系統；
垂直地讀菜單(組合餐點次序)＝語段關係。

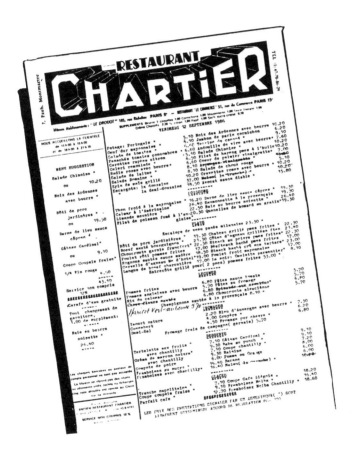

符號學可應用於解讀流行風尚、廣告、神話、建築等符碼
。

結構人類學（Structural Anthropology）

李維・史陀(Claude Lévi-Strauss, 1908-)，循著索緒爾和斯拉夫語言學家雅可布森與特魯伯茲科伊(N. S. Trubetzkoy)的方向，於 1950 年代晚期發展出**結構人類學**(structural anthropology)，有系統地建立了一種文化符號學。

在這 1950 年代晚期，二元符碼已經應用在**控制論**(cybernetics)和**數位電腦**(digital computer)的快速發展上。數位式運算的基礎是二進位或者說基數 2 系統，而不是我們通常所用的十進位或者說基數 10 系統；其計數單位是 1 與 0(10 ＝ 2、1001 ＝ 9、11001 ＝ 21,依此類推)。電腦藉以處理資料的運作方式是電流的「開」(一個磁點＝ 1)和「關」(無磁點＝ 0)。

人類學是用來理解人類心智如何普遍發生作用的一種文化性模式。

這一科技上的二元論──資訊理論的數位化面向──影響了李維・史陀，使他走向一種機械式的溝通理論。它是怎樣運作的？

語言乃是使思考成為可能之事的一種系統。思考是「系統輸出品」，在人類主體(處於文化之內)跟環境(自然)——思考之對象——之間的互動中產生。

二元論

自然〈…………〉文化
(非人的)　　　　　(人的)

思考之所以能由此產生，乃是因為語言讓我們得以(1)形塑**社會關係**，並(2)歸類我們的環境，以種種象徵充當代表。

且讓我們舉例說明。

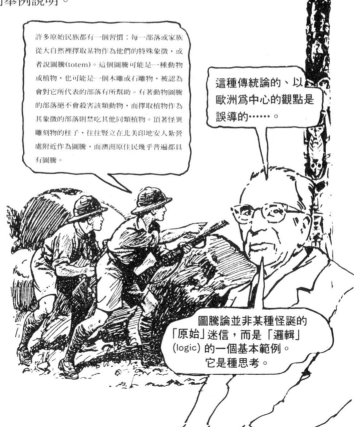

圖騰是類目，具體指定(區分)「外面那裡」的某某東西作為象徵以供思考，換句話說即是二元分類法。

什麼東西可以或不可以吃(以及為何如此)。
誰可以或不可以嫁娶(以及為何如此)。
這個意義上的思考，其實即是在(再)**製造社會**。
人／非人的這種二元論如何反映在圖騰論中呢？

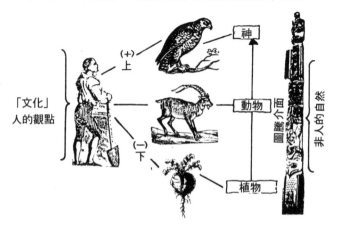

部落社會應用**代換**(隱喻)和**組合**(轉喻)去「思考」非人的自然。動物與植物並非單純是可吃之物，而是被**讀作符碼**，這些符碼經由「較高層的」(非人的)神，將自然聯繫到人類社會。這是一種雙向運行的符碼鏈。

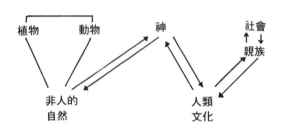

人類心智以種種模式化的二元組合運作著——喧嘩/靜默、生的/熟的、裸露的/著衣的、光明/黑暗、神聖的/世俗的…等。

合邏輯地(亦即**文化性地**)運作著的心智，無意識中複寫了自然。舉個例子，我們為何選擇了綠、黃、紅色作為交通號誌燈系統？

因為這是個「自然的事實」：我們的這些代表**通行-警示-停止**的色碼記號，模擬了在光譜中所發現的相同結構。

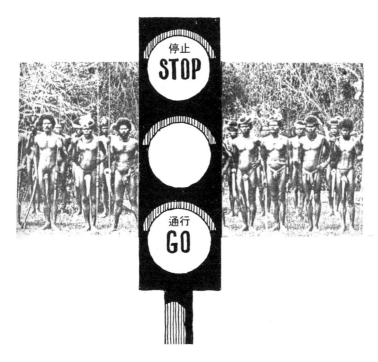

綠色是短波，紅色是長波，黃色則介於中間。

人腦尋求(通行)＋/－(停止)二元對立的**再現方式**，找到了綠色和紅色還有居中的警示項(/)顏色——黃色。

簡評結構主義

無可否認的,結構主義的分析有其正面效益。但它也有負面缺陷。

1.非物質化(dematerialization)與形式主義

索緒爾的語言系統排除了**物質性根源**;它也**去除**心理學層面的探究,因為它不必提出一種「潛意識的」動機,即使在生物學層面上也不必。

儘管索緒爾談到「深層結構」,這些結構跟弗洛依德所謂的潛意識卻毫無關係。結構主義分析是一種抽象的「表面」解讀法,截然對立於馬克思或弗洛依德的「深層」解讀法;後者從**症狀**——種種根源、起因和療法——的角度進行思考。相反的,結構主義是純客觀價值的,沒有這類「醫療」壯志。

同樣的,雖然雅可布森並未否認失語症有物質上的(神經上的)根源及現實性,他的分析還是傾向於將它非物質化與形式化。

結構主義開啟了一種形式化研究領域——無維度的抽象空間——這或許看起來類似於哲學(「關於思考的思考」),類似於哲學唯獨依靠推論的**法則**以得到一幅概括的世界圖像。

結構主義在**超理性論**(hyper-rationalism)方向上走得更遠。它宣稱「意義」是符徵示意的產物,一個由不具時間性而普遍的結構所支持的過程——形成一種基於二元對立的穩定而自足的系統。系統的元素,或者說指符,只有在彼此互相關聯上才含帶意義;指符跟所指——無論是概念、事物或行為——之間的關係是任意的,純然根據約定俗成。

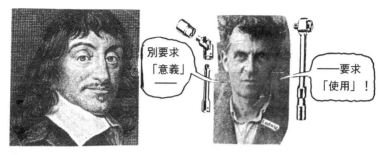

別要求
「意義」
——

——要求
「使用」！

2.把人形式化

「我思故我在。」笛卡兒(René Descartes)的這句著名的自我身分屬性證言，在結構主義觀點中變成了什麼？

「我」或者說單一的人類主體——西方邏輯與哲學的這塊基石——消解了，成為一個**指稱性的語言使用者**。「我」是個語言虛構，由**使用**而非**意義**所指示，其產生的方式幾乎跟隱喻或轉喻相同。

結構主義毫無助益於解釋使用語言的主體——亦即個人——**有何動機**。

系統所具有的邏輯論式，完全越過、規避了主體之所以使用語言的**那些理由**不論。說話，「以傳達他個人思想」，這還不夠好。「個人思想」究竟是怎樣進入系統的？

3.非歷史的(non-historical)

結構主義是非歷史的，或者更正確地說，是**無關**歷史的(a-historical)。無論歷史上出現什麼，它的分析都是(原則上)有效的。這跟它丟棄歷史根源和動機的作法是相符一致的。結構主義嚴格抽象的智性所具有的這些特點，標明了它是一種典型的現代主義——然而卻隨即翻躍進入後現代理論。如我們前面所說，「現代必然不可避免地變為**後現代**」。

看看結構主義在1960年代它自己的全盛時期裡實際發生什麼事，我們便可證實上述發現。

後結構主義（Poststructuralism）

在結構主義跟**巴特**(Roland Barthes, 1915-80)的「後」結構主義再思考之間的部分交疊上，我們可以看到60年代中期一種後現心態的萌生。

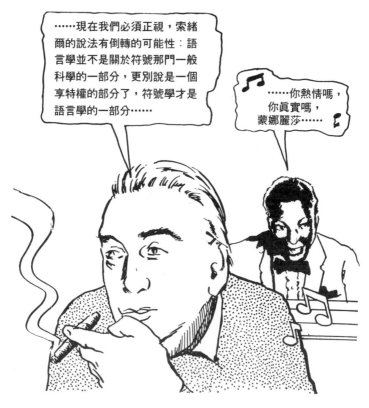

……現在我們必須正視，索緒爾的說法有倒轉的可能性：語言學並不是關於符號那門一般科學的一部分，更別說是一個享特權的部分了，符號學才是語言學的一部分……

……你熱情嗎，你眞實嗎，蒙娜麗莎……

巴特是說，符號學分析**瓦解而歸回**到語言中──他是後來布希亞更為激進之觀念的先驅者：布希亞認為「藝術全面滲透現實」，認為由於藝術與現實都瓦解為普遍的模擬虛像，兩者之間的界線消失了。潰解成為**全面相似**。

巴特在 60 年代中期並沒有走得如此遠——但也差不多了。他注意到符號學本身可以加入雅可布森對**隱喻類型**的分類、與抒情歌、卓別林(Charles Spencer Chaplin)電影以及超現實主義排列在一起。巴特明白說道……

「符號學家用以進行其分析的後設語言(metalanguage)是**隱喻性的……**」。

巴特(局部地)在應和一種較高層級的**反身自省**(reflexivity)；一種典型的後現代懺悔——為了現代主義在智性上的傲慢自大。

反身自省並不僅僅意指「反射地省思」(這往往是遲來的，或者來得太遲)，而是當下即批判性地意識到自己正在做或正在想或正在書寫的東西。然而，由於在我們這個不復天真無邪的時代裡，已不可能天真無邪地做任何事情，**反身自省便極易淪為有違其原意而顯得反諷的自我意識、憤世嫉俗**(cynicism)、**以及政治正確**(politically corrtect)**的矯飾。**

作者之死

巴特是符號學早期的、優雅的（elegant）提倡者，他認知到文化裡的任何事物皆可譯解——不只文學，還包括時尚、摔角、脫衣舞、牛排與薯條、愛情、攝影、甚至是「日本公司」（Japan Incorporated）。

1967 年，巴特宣告「作者之死」，造成轟動。他的意思是讀者創造他們自己的意義，不管作者的意圖為何：讀者的那些文本，因此始終在變動、不穩定的，而且容許質疑。這同樣適用在合乎科學的或者說結構主義的作者身上，他們無法自立於此種詮釋之外。

寫作：零度

不穩定的詮釋是無可避免的，因為寫作傾向於意義「零度」。巴特的意思是什麼？

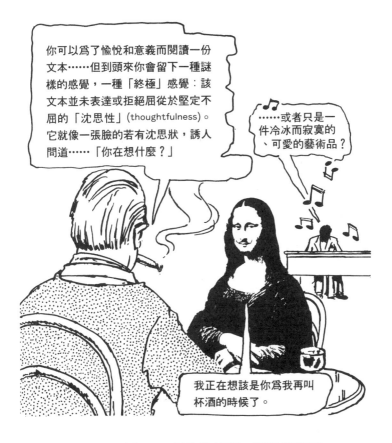

你可以為了愉悅和意義而閱讀一份文本……但到頭來你會留下一種謎樣的感覺，一種「終極」感覺：該文本並未表達或拒絕屈從於堅定不屈的「沈思性」(thoughtfulness)。它就像一張臉的若有沈思狀，誘人問道……「你在想什麼？」

……或者只是一件冷冰而寂寞的、可愛的藝術品？

我正在想該是你為我再叫杯酒的時候了。

這就是寫作的零度──意義的封閉、退隱與懸浮。

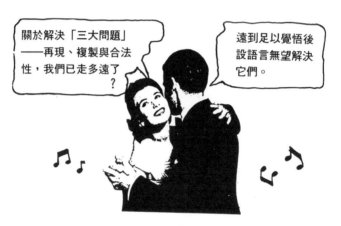

後設語言是一種技術語言(例如結構主義)，被設計來描述日常語言的屬性。早在 1920 年代，維根斯坦便已面對著邏輯作為一種後設語言的限制。

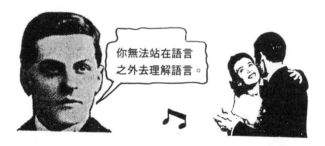

特權或「後設」語言的位置，乃是語言自己創造出來的幻影。結構主義、符號學與其他形式的後設語言學曾允諾要從意義之謎解脫出來，卻只不過又導回語言，一條死巷，以及對人類理性本身採取相對主義的、甚或虛無主義的觀點，造成種種危險。**解構**——後結構主義的一個支流——往往被指控「將所有事物相對化」。什麼是解構？

解構 (Deconstruction)

哲學家德希達(1930-)是最有影響力的後現代人物之一，獨自一人向整個西方理性論思想傳統發動了「解構主義的」戰爭。德希達尤其針對在西方哲學裡佔中心地位的**理性**(Reason)假設而發，他認為它是受一種「呈現形上學」(metaphysics of presence)支配的。

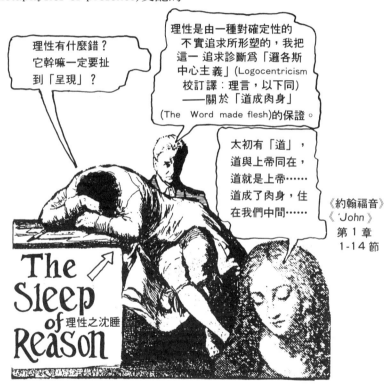

從柏拉圖(Plato)——哲學的創立者——和亞里士多德(Aristotle)、康德(Immanuel Kant)、黑格爾(G. W. F. Hegel)直至維根斯坦和海德格的哲學史，一直不斷地在進行以邏各斯為中心的探索。邏各斯中心主義源自希臘字logos，即「內在思想藉以表達的言詞」或者「理性本身」。

我控訴

邏各斯中心主義欲求一種完全理性語言完整再現現實世界。這樣一種理性語言將絕對保證：世界的**呈現**——世界上**一切事物**的本質——會明明白白地呈現(被再現)給一個觀看主體，他可以帶著全然確定性去談論這世界之**呈現**。語詞便真正成了事物的「真理」——如聖約翰所言可以「道成肉身」。

與世界的純粹溝通——這是邏各斯為中心之「理性」的誘惑。

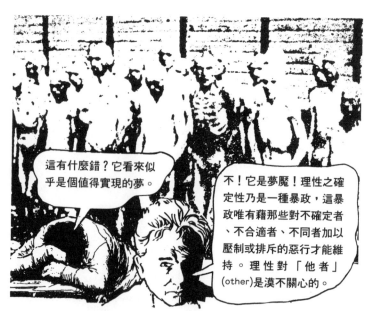

德希達對「理性」主張中所隱含的極權主義式傲慢自大感到憤恨不平。他的氣憤其實看來並不怪異，我們只須回想一下唯理性的西方文化所施殘酷暴行的可恥歷史——納粹時代大滅絕行動的種族分類「合理性」，原子彈的科學理性主義和廣島浩劫……——即可得知。

針對本質論的意義確定性概念，德希達驅動結構主義的主要洞見是意義並非潛藏在符號之中，也不在於符號所指涉的東西，而是純粹產生自符號之間的關係。他從這個觀點引出激進的「後結構主義的」意涵：意義的結構(若無這些結構，則對我們而言無一物存在)包含且**暗指**著這些結構的任何觀察者。觀察即互動，所以，結構主義者的、或者任何其他理性論立場的所謂「科學的」超然不偏，乃是站不住腳的。

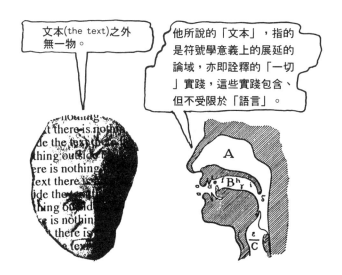

到這個程度為止，結構主義的洞見是正確的。其不正確之處在於，假設了**由理性推論得出**的任何事物永遠都普遍適用、無時間性、而且穩定不變。任何意義或身分認同(包括我們自己的)都是暫時與相對的，因為它**絕非窮盡的**，它總是可以被進一步回溯到先前的差異網絡，然後再更進一步回溯……幾乎到無窮或者意義之「零度」。這就是**解構**──像剝洋蔥一般，把建構的意義一層層地剝除。

「延異」(「Différence」)

解構是個揭露文本「內」種種意義底層的策略，這些底層
意義原本是被壓制或被假定以便該文本得以擁有實存形式
──尤其是關於「呈現」的那些假定(對於保證可得之確
定性的隱密式再現)。

文本絕非只是單元的，而是包含種種跟文本的斷言和/或
其作者的意圖相違。

意義包含認同(它是什麼)與差異(它不是什麼)，因而不斷
地「被延遲」(deferred)著。德希達為此一過程發明一詞
即是結合了差異(difference)與延遲(deferral)的**延異**(différ-
ence)。

德希達試圖藉著高舉結構主義後設語言的顛覆性的特點，
從該語言的幻滅失敗中摘取正面的利益。如此一來，使他
自己遭指控有相對主義和非理性。

你拒絕理性。

不……只拒絕理性教條式地把本身再現爲無時間限制的確定性。

你說因爲一切事物都是文化的、語言的或歷史的建構，所以沒有任何事物是眞實的

所有事物都是不眞的，不會由於是文化的、語言的或歷史的而更不眞，尤其世上並不存在什麼普遍的或無時間限制的眞實可供比較。——還有別的嗎？

你說有無數的意義存在。

不——我只說絕不會僅有「一個」。

你說所有事物皆是同等價值。

不。只說這議題必須保持開放的討論空間。

權力/知識的結構

歷史學家傅柯(Michel Foucault,1926-84)，是最直接涉及權力與合法化之問題的後現代理論家。他從一種異乎尋常的知識觀點處理權力問題，認為**知識**(knowledge)是逐漸變得具有統制力——亦即在社會上被合法化並成為基本規制——的種種思想體系。傅柯起初把他對知識的探究稱作是**認識法**「考古學」(archeology of epistemes;) (episteme源自希臘字 epistomai, 意指「理解、確知、相信」，再派生**知識論**〔epistemology〕一詞，即關於真偽知識之分辨的知識確證理論)。

傅柯所謂的認識法，乃是一種可能的表述之體系，它「以某種方式」逐漸支配每一個歷史時期。他的論述焦點即在於，認識法藉以獨斷決定什麼算是知識與真理而什麼不算的這「某種方式」。

各認識法的判準，可依其排除或剝奪資格的事物或人物來定義。拿現代性來說——瘋人、病人與罪人……。

傅柯完全顛覆了我們一般對歷史為線性發展的定見——把歷史看成不可避免之事實所構成的年表，述說著一個合理的故事。與此不同，他揭露**在**歷史**上**及**貫穿**歷史一直被壓制與不為人察覺的那些底層——秩序的種種符碼與假設，使各認識法合法化的那些排除結構——各社會藉著這些而獲致各自的認同。

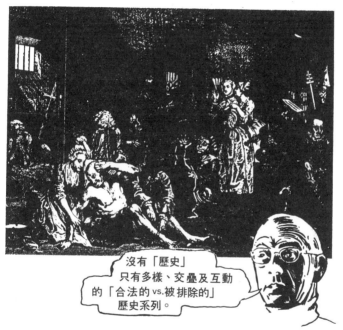

> 沒有「歷史」
> 只有多樣、交疊及互動的「合法的 vs. 被排除的」歷史系列。

到了 70 年代中期，傅柯從「考古學」轉移至他現在稱為「權力/知識」的「系譜學」，更集焦於權力如何模塑其運作中所涉及到的每一個人(不只是權力的受害者)這一「微觀物理學」(microphysics)。他證明權力與知識如何在根本上互相依賴，以致其中一個的延伸同時也就是另一個的延伸。在這情況下，理性論的理性便需要——甚至創造——關於瘋人、罪人與異人的社會性分類，藉以定義自身。因此在實踐上它是性別歧視的、種族主義的與帝國主義的。

藝術和權力/知識

在傅柯的歷史觀裡，文學與藝術是跟知識緊密關聯的，不過，它們並非被定位於認識法(episteme ，校訂譯：知識基型，以下同)之內，而是在表明認識法的範限。藝術是**後設認識法的**(meta-epistemic)：它是**關於**認識法整體的，是使知識得以可能的那些深層配置的一種寓意。

僅舉一例。假如傅柯觀看畢卡索的**阿維儂的姑娘**，他的考古學對畫中「變形的」裸體娼妓會有何看法？

有一些結構上的不相稱之處可考慮。

> 1. 畢卡索自己的「男性自戀」陷入危境：
> (1)由於有自娼妓那裡感染梅毒之虞(退化與死亡)；
> (2)由於她們身體怪異的「男性化不對稱」(形式美學與性別逾越)。

> 2. 右側的非洲式假面般的臉暗示、並加強了這一「怪異男性化」，即姑娘們男人式的手臂、腿與軀體所模擬出來的一種錯亂的「他者」感。

這引人注目地表述出來的不對稱，宣示了某種排他性的社會範疇。那是怎樣的範疇呢？

優生學（Eugenics）：**評量被排除的低等物**

西方社會對種族退化的恐懼是 1900 年代早期的特徵，這是梅毒的傳染性後果所造成的一個危機，不過，**會犯罪的亞型**(criminal sub-type)更是此危機之源。

優生學(eugenics)以達爾文(Charles Darwin)天擇說為本，是一門關於「種族改良」的偽科學，援引神經學、精神病學與人類學等新科學而將適者(the fit)與不適者(the unfit)區別開來。**人體測量學**(anthropometrics,體質人類學〔physical anthropology〕的一個應用分支)測量了無數的頭形、鼻形、耳形與四肢形，分類整理出理想比例的(健康的/優等的)人類類型和退化的亞型。亞型包括有未開化的(非歐洲的)種族、瘋人、罪犯與娼妓，這些都可由**不對稱的體貌**分別出來。

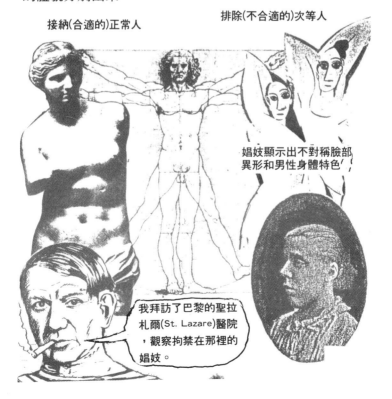

接納(合適的)正常人

排除(不合適的)次等人

娼妓顯示出不對稱臉部異形和男性身體特色

我拜訪了巴黎的聖拉札爾(St. Lazare)醫院，觀察拘禁在那裡的娼妓。

一些可能的結論

——種族主義優生學是現代時期認識法——現代的主流知
　識系統——的一個基本成分，導致納粹主義以大滅絕
　「不適類型」作為「最後解決辦法」(Final Solution)。
——畢卡索的那幅畫是**後設認識法的**：它將整體認識法所
　排除的東西包括進去，令人不安地寓指了整體認識法。
——它「關乎」現代時期中的再現問題——「自我」與「
　他者」之知識如何被建構、複製與合法化。

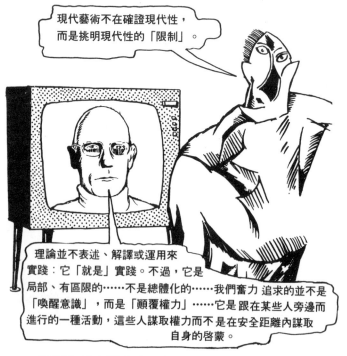

——一般認為始自畢卡索**阿維儂的姑娘**的前衛
　派現代藝術，可看作是起源於抗議與**反動**
　，針對現代理性論毫無限制之總體化規劃
　而發的。

權力是什麼？

權力不能只是強制性的，它還必須是有生產力的、會授權的。

> 如果權力唯一的功用就是「壓制」，那它將是個脆弱之物。

傅柯批判了馬克思主義、弗洛依德關於性（sexuality）的解放模式——後者認為是一種天生本能，但受到了威權主義式的家庭與社會制度的壓制。

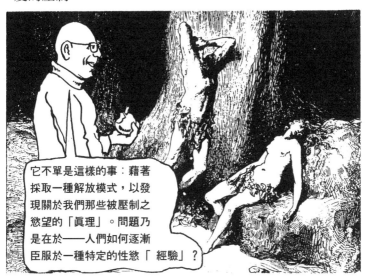

> 它不單是這樣的事：藉著採取一種解放模式，以發現關於我們那些被壓制之慾望的「真理」。問題乃是在於——人們如何逐漸臣服於一種特定的性慾「經驗」？

「經驗」如何根據一個由種種規定與約束所構成之體系而得以表明，讓我們得以承認自己是通往選擇性的知識領域的某種性慾取向的臣民？

傅柯是在說權力並不是某些人擁有而其他人不擁有的東西，卻是一種策略性的、資源豐富的**敘事**(narrative)。權力存在我們的生活脈絡之中——我們**身處其中**（live）而非**擁有**它。

自我之虛構

法國心理分析學家拉康(Jacques Lacan, 1901-81)在被逐出正統派的國際心理分析協會（International Psychoanalytical Association）之後，帶頭領導了一個「回歸弗洛依德」(back to Freud)運動。拉康的著作以晦澀難解著稱，這是仿自法國象徵派詩人馬拉梅(Stéphane Mallarmé, 1842-98)的奧祕風格，還可回溯到蓄意的超現實主義式挑釁(他1930年代的一些早期論著，出現在超現實主義刊物《牛頭人身怪》〔《*Minotaure*》〕)。

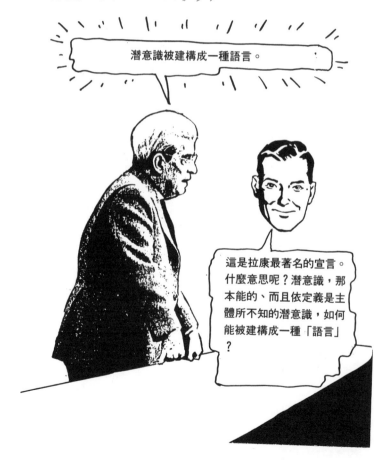

潛意識被建構成一種語言。

這是拉康最著名的宣言。什麼意思呢？潛意識，那本能的、而且依定義是主體所不知的潛意識，如何能被建構成一種「語言」？

關於心靈，弗洛依德篤信的是一種唯物論的生物學，拉康則應用索緒爾的語言學，以解釋心靈如何逐步被建構並嵌入社會秩序中。

拉康替換掉弗洛依德的心靈三元論——本我(Id)、自我(Ego)與超我(Superego)——這一經典論述，而代以**影像**(the Imaginary，**校訂譯：想像，以下同**)、**象徵**(the Symbolic)與**現實**(the Real)三層結構，代表人類心靈成熟過程的三個階段。

潛意識藉著符號、隱喻、象徵而起作用，就此意義來說它就「像」一種語言。

但拉康的重點是，潛意識唯有在獲得語言「之後」才開始存在。

影像或「鏡像時期」(「Mirror Phase」)

嬰兒在六至十八個月大之間,在鏡子裡首次吃驚的發現自己——一個顯現得完整而協調一致的影像。

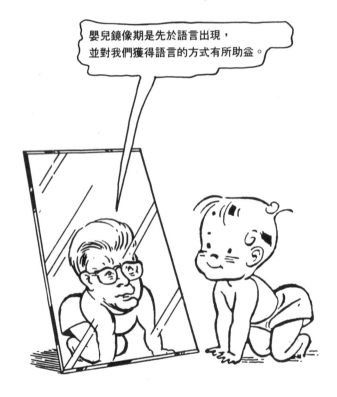

自我感從外而來,來自一種**反射**或者來自**影像**。認同來自**誤識**,一種錯誤的自我信念,這在我們往後的生命中一直都是一個理想的自我。鏡子提供了第一個**所指**,而嬰兒本身則充任**指符**。

拉康是說，我們並不是被禁錮在現實之中，而是統統被禁
錮在指符的鏡像繽紛世界之中。

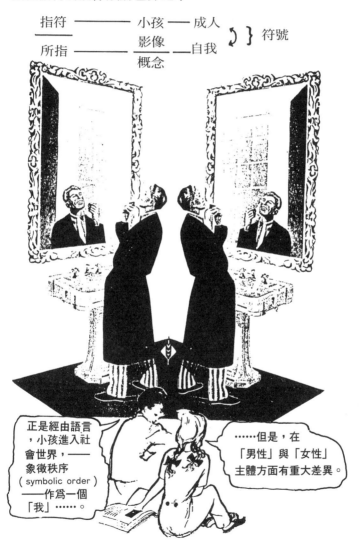

指符 ———— 小孩 —— 成人
————
所指 ———— 影像 —— 自我 　}符號
　　　　　概念

正是經由語言，小孩進入社會世界，——象徵秩序（symbolic order）——作為一個「我」……。

……但是，在「男性」與「女性」主體方面有重大差異。

象徵秩序

象徵秩序指的是由既存社會結構所組成的體系，這些既存社會結構是小孩出生就進入的，像是親戚關係、儀式、性別角色、甚至語言本身。

在影像時期所設想的自我認同，最後由象徵秩序建構而成，這象徵秩序即「父親」王國——禁阻母-子「亂倫」關係的「父親」。

語言屬於「父親」所有，亦即屬於由**陽物**（phallus）所支撐起來的父權秩序。

我想「殺死」他！

男孩藉由與「陽物強勢」的認同，而解決他跟「父親」之間伊底帕斯式的(Oedipal)「謀殺性」衝突。

他之所以能夠這樣做，是因為他擁有一個「指符」——他的陰莖——這在「所指」領域裡代表了「陽物」或「性強勢」。

在語言中居強勢地位的**正是**那強行建立象徵秩序的「陽物」。

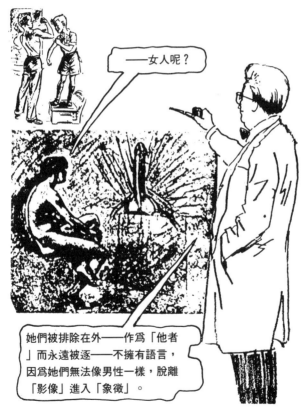

父權體制令女人沈默。

並非完全沈默……

拉康對女人的極端邊緣化反而弔詭地助長了後現代女性主義理論。

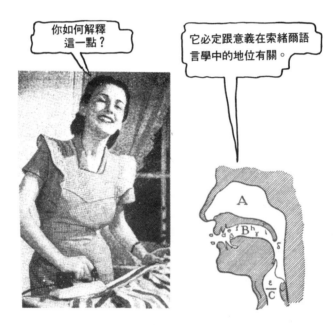

請記住，結構主義說意義並不是對現實世界的一種獨立的再現，由一個已然構成的主體所掌握，而是一個產生意義、世界和**主體之可能性**的體系的一部分。

如果認同是種建構物而不是絕對不變的實體，那麼這就打開了可供女性主義思考的廣大領域。整個歷史過程——經由此過程，認同已一直被視為具有不證自明之確定性——受到了質疑。德希達對於以邏各斯為中心的確定性所作的攻擊，傅柯對於歷史上排除現象的揭露，以及拉康獨有的把自我視為虛構的觀念，都可看作是後現代女性主義可以操用的利器。

在歷史上沒有位置

女性後現代理論家的兩個強而有力的範例,是**伊里格瑞**(Luce Irigaray,比利時人,1932-)和**克里斯帝瓦**(Julia Kristeva,保加利亞人,1941-)。

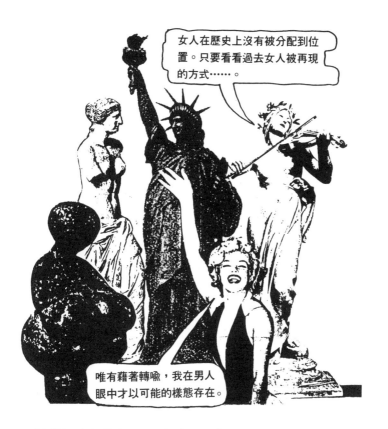

女人在歷史上沒有被分配到位置。只要看看過去女人被再現的方式……。

唯有藉著轉喻,我在男人眼中才以可能的樣態存在。

她們以**皮相的**(exterior)再現方式顯現:**別的不相干之物**的再現——「正義」、「自由」、「和平」紀念像……或者顯現為**男人慾望的對象**。

女人被一種轉喻式的**分化**（differentiation）形式再現，這種形式藉由將她排除在歷史之外而不斷重複對她的壓迫。

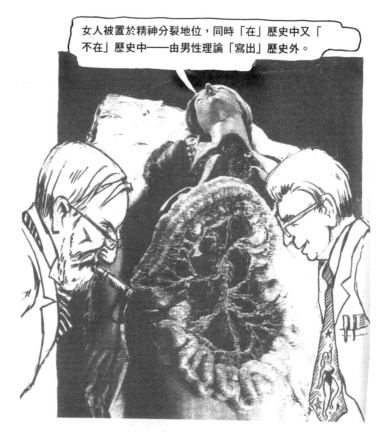

女人被置於精神分裂地位，同時「在」歷史中又「不在」歷史中——由男性理論「寫出」歷史外。

男性的理論——弗洛依德的或拉康的，除了只是把女人視作負面想像之物、不完全之物、一個無內容的指符(空的子宮)外，其實並無法思考女人。

女人是種不獨立的性別。

這一來只留下兩種
可能性……

或者——除了男人的想像外，不存在女性之性。

或者——女性之性具有一種精神分裂的雙重性。

(1)從屬於男人的需要與慾望。

(2)唯有在一個激進**分離主義的**女權運動內才是獨立自主的
、可探索的。

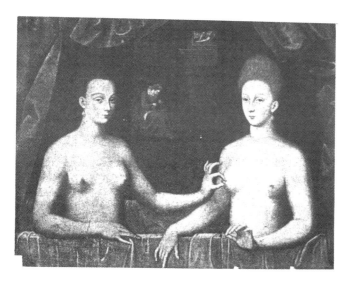

由於上述觀點，心理分析學家伊里格瑞在 1974 年被逐出
拉康心理分析學派。

克里斯帝瓦——一位開創性的符號論者與心理分析學家——和伊里格瑞看法一致，駁斥弗洛依德與拉康對認同的說法，這種說法把女性置於自我建構的過程之外。

意義並不是在指意主體進入象徵秩序時所發生的一種與潛意識的徹底斷絕。儘管潛意識永不可能被「說出」，它卻是意義在生物學上的事先準備物，意義的子宮；它總是以一種力量的樣態呈現，可以打斷指稱過程。

看來確實不太好，醫生，你認為呢？

A

B

C

呃……許多皺摺和熱水？

女人並不是被擱置「在」意義「之外」而一無所有，卻正是再現與意義的「空間」與「可能性」！

克里斯帝瓦將（先於象徵功能的）基底符號域（the semiotic）〔譯按：此為克里斯帝瓦的特殊用語〕放在潛意識的前伊底帕斯階段，認為它同時拒絕給出與願意給出意義——此意義可以鬆動象徵秩序的強勢壓制論述。

克里斯帝瓦更進一步極端拒斥「女人」這一範疇本身。她拒絕相信有一種「本質的」女人、一個固定的性別存在，因而試圖構想出一個超越性別範疇的「主體」。

她對於自由解放的女性主義便感到不耐煩而堅決認為：過去那些主要的平等論（egalitarian）要求，大部分都已解決。

男人/女人這種二分──也就是兩個相抗爭的實體之間的對立──或可被理解是屬於形上學範疇。在一個新的理論及科學空間裡，認同之概念遭到挑戰，「認同」──甚至「性別認同」──能有什麼意思呢？

我可不知道啊，克里斯帝瓦女士，我只是個飛行員。

克里斯帝瓦頗受「平等論」女性主義者批評，她們批評她低調處理了性別差異仍帶給女人在現實上的悲慘狀況，並因此使女人的現實經驗變得中立化而無足輕重。克里斯帝瓦被認為有把女人送回「慈愛母性」（loving maternity）的危險。

什麼是後現代女性主義？

女性主義在所謂的後現代性中的位置，突顯了「現代主義」與「後現代主義」之間人為建構的爭論。此一爭論已造成自由的(現代主義的)女性主義跟激進的(後現代的)女性主義之區隔。

自由女性主義根植於現代性。它是一種**理性主義式的**解放謀劃，原先是受到美國與法國的革命性「啟蒙運動」種種理想啟發，後來在烏斯通克拉夫特(Mary Wollstonecraft) 1792 年發表的**女權證言**(Vindication of the Rights of Women)中得到了相當經典的闡釋。

烏斯通克拉夫特以為男人的權利，亦即美國「獨立宣言」(Declaration of Independence)中奉為神聖的男人的權利，可以延伸到女人身上而不致造成現存社會制度大規模的瓦解。

烏斯通克拉夫特時代之後的好戰派女性主義認知到了一個
至今猶未解決的兩難困境。

或者——在朝向平等主義的自由之路上**與**男人共存。
或者——在激進的分離主義之路上宣告**反對**男人。

第二條路向已有了如下界定：女人公社制、激進女同性戀
論、以及德渥金(Andrea Dworkin)極端地把男人確認為根
本全都是強暴犯。但是，兩條路向的內在都是現代主義的
，並不構成現代 vs.後現代之對立。唯有帶著一種解構主
義式的「主體」概念———一個超越了固定性別範疇的「主
體」———後現代主義才進場。**三段論第三項**被引進了，如
克里斯帝瓦所說……。

如果某種歷史的直線進展模式受到拒斥，這樣的觀念才得
以成為可能，正如我們即將見到的……。

故事的結束……

任何一種解放論式的政治活動，都是依賴一個直線式**有目的**的時間模式，在其中，一代的歷史成就傳遞至下一代。這是現代主義的歷史模式，在這模式裡，自作斷定而刻意做出的行為是朝著一個遙遠理想化的目標之實現前進的。關於由歷史本身擔保的一個長期的解放論目標，馬克思主義正是典型範例。

人類之解放是個自我合法化的神話，一個「壯觀大敘事」(Grand Narrative)或**後設敘事**(metanarrative)，它自從「啟蒙運動」以來便一直成功的把哲學轉成戰鬥政治學。

李歐塔把後現代狀況定義為「對所有後設敘事的懷疑論」。後設敘事據稱是普遍的、絕對的或終極的真理,用來合法化各式各樣謀劃——政治的或科學的謀劃。例子有:經由工人解放而達到人類解放(馬克思)、財富之創造(亞當·史密斯〔Adam Smith〕)、生命的演化(達爾文)、潛意識心靈佔支配地位(弗洛依德)等。

李歐塔在 1979 年指出此一懷疑論,十年後「柏林圍牆」倒塌了——而且幾乎一夜之間—— 全世界目擊了一個「社會主義壯觀大敘事」的全面瓦解……。

所謂「實際存在的」社會主義在東歐的瓦解,決定性地證實後現代懷疑論比現代主義的過度理性論更為可取。它證明了克里斯帝瓦在 1981 年的主張是合理的……。

> 將世界轉化為自身影像的任何理性論企圖,不過又是另一個看不到自己擁抱了「空洞」的詮釋。

在李歐塔看來,由於**知識**本身有個絕對決定性的轉變,現代主義「壯觀大敘事」的衰微與崩塌乃是不可避免的。他這麼說是什麼意思?

> 科學難逃後現代的詰問——什麼東西使它「合法化」?

科學的合法化

李歐塔挑戰了另一個後設敘事神話(除了政治解放神話)，一個使現代主義科學觀合法化的神話。這便是「所有知識在思辨上的統一」——德國浪漫主義哲學的目標，由**黑格爾**(1770-1831)的觀念論形上學總其大成。

這個夢想，由現代大學以其所有「科系院所」(一種被分門別類的大腦)和知識專家作為例示的這個夢想，因為**知識的新性質**而站不住腳。

新就新在一種全然新型**知者**（knower）的產生。

「知識之獲得跟心智之**訓練**是不可分離的這一古老原則⋯⋯開始顯得陳腐過時，而且將越來越陳腐過時。知識的提供者與使用者跟他們所提供與使用之知識的關係，現在正傾向⋯⋯於採取商品的生產者與消費者跟他們所生產與消費之商品的關係所已具有的形式——亦即，**價值形式**。知識正在、而且將會為了出售而被生產，它正在、而且將會為了在新的生產中得到估價而被消費：在這兩者中，目標在於交換。知識不再以自身為目的，它失去自己的『使用價值』（use-value）。」

從**知者**到**知識消費者**的這一無從逆轉的變化，是後現代性的基石。使後現代主義合法化的是這個真正歷史性變化──而不是(像通常認為的那樣)朝向後現代建築的那個「變化」。

在 1970 年代成形的後現代主義，若無後來給它實質內容的另外兩方面的接續發展，也許只會維持是個歐洲學術風尚。

1.科學

──新的資訊技術及其目標──**全球性電腦空間**。

──新的宇宙論及其目標──**萬物理論**(The Theory of Everything)。

──遺傳學的新進展及其目標──**人類基因工程**(Human Genome Project)。

2.政治

──1970 年代**新保守主義**(neo-conservatism)的風行和「可敬的右派」(the Respectable Right)的崛起。

──「柏林圍牆」的倒塌，象徵著**自由市場經濟**完全勝過社會主義的控制型經濟。

萬物理論（Theories of Everything）

霍金(Stephen Hawking)在他的《時間簡史》（《*Brief History of Time*》，1987)最後幾行著名的句子裡，總結概括了一個關於全宇宙的理論：

「……如果我們發現到一個完全理論，它終究應該以概要性原則之面貌而可為每一個人所理解……這將會是人類理性的終極勝利──因為屆時我們將知道上帝的心靈。」一旦科學越來越接近此一目標，它也就奪取了後現代中相對論所佔那一部分。相對論是由量子力學引入科學的。海森貝爾格(1901-76)以他的下述原理，引介了一種在科學中永具不準性的測量：不可能同時預測一個粒子在任何特定時刻的質量與速度。

「基本的」粒子變得越來越難以限定，因為我們發現到，原子不只由質子、中子與電子組成，還包括各式各樣的膠子(gluon)、粲(charm)、夸克(quark)……看起來可數至無窮盡。自然裡的基本實體，現在被一些人認為是**弦狀**(string)而非**點狀**(point)。許多科學家把弦理論──它已解決了空間-時間與內在對稱性等問題──看作是朝向一個萬物理論的預備之路。這種希望也依附在希克斯玻子(Higgs boson)的發現上，即所謂的上帝粒子(God particle)，它對於物質結構之理解極具關鍵性──此發現或可導生一個關於宇宙的一元一次方程式。

然而，數學的一些新發展，意味著我們的科學知識有嚴重限制。新發現的混沌(chaos)、複雜性(complexity)等理論，推翻了科學上關於控制與確定性的概念。混沌可被定義為一種沒有周期性的秩序。複雜性則涉及複雜體系，在這體系內，眾多獨立的動因彼此互動而導致自然地自行形成的組織。這兩個理論使科學得以有後現代革命，此革命所根據的是；出自混沌的整體論（holism）、互繫（interconnection）與秩序等概念，以及關於一個自動自發的、自治的自然之觀念。複雜性致力於解決大問題：生命是什麼，為什麼是某物存在而不是無一物存在，股市為何崩盤，為什麼古代物種在化石紀錄上保持穩定數百萬年‥等等。儘管混沌與複雜性這兩者都促使我們詢問合理的問題，停止作出天真的假設，但它們都被其支持者視作新的萬物理論而提出。比如說，複雜性被捧成是「**那個**無所不包的理論，從胚胎學發展、演化論、生態系統動力學、複雜的社會、一直到蓋亞論(Gaia)：它是個萬物理論！」

科學的這種全面化傾向已受到了攻擊。幾個學科領域(社會學、哲學、人類學和史學)對科學的批判，除了抨擊所謂的科學方法的客觀性，還抨擊科學的真理與理性概念。這類批判確立了下列事項：科學是個社會過程，科學方法簡直是神話，科學知識其實是編造出來的。

後現代科學可說是處於**無政府**狀態，這被自稱達達派科學哲學家的費爾阿本 (Paul Feyerabend) 肯定為好事一件。

「唯一不抑制進步的那個原則是：什麼東西都可以……。沒有混沌，就無知識。不經常拋棄理性，就無進步……。因為，看起來是『散亂』、『混沌』或『機會主義式』的情況……在我們今日視作是吾人知識之本質部分的那些理論的發展上，起了最重要的作用……。這些『偏離』，這些『錯誤』，是進步的先決條件。」

——**反對方法**(Against Method, 1988)

人類原理（ The Anthropic Principle ）

我們已看到後現代理論如何傾向於將人類主體貶低為虛構的「建構物」。後現代宇宙論則透過**人類原理**(anthropic principle)，把人類放回場景中——其實是放在宇宙的最前景。

該原理表示，因為宇宙有相當大小與相當年齡，所以人類生命是以其自有方式演化的。

發揮到極致時，人類原理認為，人類意識是以某種方式跟宇宙「搭配」(fitted)的，不僅僅作為一個成分，也作為一種**觀察**——對宇宙賦以意義時所必須的觀察。

量子物理學家波爾(1885-1962)主張，除非是個**被觀察到**的現象，否則沒有哪個現象可說是存在的。

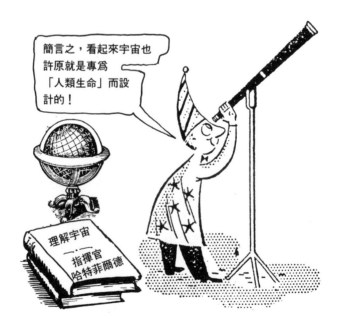

撤回……

在第 18 頁我們提到，立體派與現代愛因斯坦物理學共有一個發現———一個並行的看待現實方式。這是某些藝術史家採信的老調。它是**錯的**！

立體派對空間與人物的幾何形簡化，跟愛因斯坦的相對論法則———描述了一個具有彎曲空間與扭曲時間的宇宙———毫無關係。藝術和科學在這一點徹底分道揚鑣。

立體派之後的藝術繼續走著一條古典牛頓式的路，唯有在 1960 年代的所謂視幻藝術(Op art)或動態藝術以及極簡主義上抵達視覺死亡終點。對於古典純幾何的一種過時的堅定信奉，其最佳範例可見於瓦沙瑞里(Victor Vasarely, 1908-)的作品，他在包浩斯學院的匈牙利分校受過訓練。

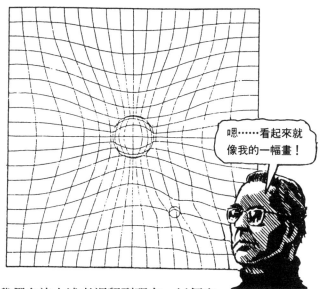

嗯……看起來就像我的一幅畫！

我們允許上述老調留到現在，以便它的不正確性在後現代理論及科學的對照下或許較好暴露出來。

遺傳學(Genetics)

遺傳學是關於基因(gene)——所有生物的基本成分——的研究。基因由去氧核糖核酸(DNA)分子組成,是我們的驅動力。正是經由基因,我們複製與繁殖自己。一些遺傳學家主張,數千代的自然選擇已在我們的基因裡編定了人的行為和情感反應。科學家正試著指認出影響行為的基因,期望當我們知道我們的基因構成是什麼之時,我們將理解我們是什麼東西、是怎樣的東西。

數十年來,遺傳學已用來設計農作物品種以抵抗傳染病與蟲害,來生產較佳的蔬果,並改良家畜品種。它正逐漸用在醫學上,對抗那些基因遺傳性疾病。現在,**人類基因工程**,一個延伸數十年、經費數以兆計的研究志業,旨在為一個人規劃、分析整個基因藍圖。一個基因是由四種核苷酸——以 A、T、C、G 四個字母表示——組成的長序列。該工程的目標是在於,記下人類所有基因的 A、T、C、G 核苷酸序列。這種知識對於某些基因遺傳疾病的診療、治療將是極其有用的,像是囊腫性纖維化病症(cystic fibrosis),以及地中海貧血病(thalassaemia)

或者鐮狀細胞性貧血(sickle-cell anaemia)。然而遠不止於此——「人類基因工程」，曾被如此宣稱過，乃是一個要找出拼寫(spell)「人類」之法的嘗試。它將因此而轉化了人性這一概念，標誌著始自達爾文的科學革命的顛峰。

不管怎樣，「人類基因工程」至少將對下列各者有直接影響：尋求醫療與家庭計畫的人，為養老金而節約儲蓄的投資人，意欲估計風險的保險公司，以及評估雇員的健康狀況與潛能的那些未來的雇主。

批評「人類基因工程」的人辯說，對人類的這種約簡化，人成了不過是如此之物：在他或她的 DNA 裡以密碼形式記載的那些指令之編排的一種生物學表達物——這將對我們如何看待自身有著嚴重的道德性後果。

決定論者有淪為「灰姑娘」(Cinderella)基因——即一些特殊基因，它們獨自便可預先決定幾乎所有事物，從智能到同性戀、自由市場企業家和男性優勢宰制——獵求者之危險。如果我們接受了此說，承認我們的基因裡註記著先天差異與能力並且代代生物遺傳，那麼，階級制度實際上就符碼化而存記於人性中了。

世界之所以是現在這個樣子，因為這正是它應該是的那個樣子。如此擬議的科學解釋，因而變成用以合法化**現狀**的工具。

第三部：後現代歷史的系譜

我們能談論後現代「歷史」嗎？如果我們認真看待後現代理論，它挑戰的正是直線式歷史這一觀念，那麼答案便是不能。後現代主義不可能接著現代主義而來，因為這將承認了歷史進展，也復歸「壯觀大敘事」神話。

建築學宣稱後現代主義的創始有個精確時間……。

1972 年 7 月 15 日下午 3 點 32 分……
密蘇里州聖路易斯市的普律特-伊果(Pruitt-Igoe)住宅區，
一個得獎的、為低收入民眾設計的建築群，被認為不適人
居而予以炸毀。

據堅克斯認為，此事宣告了現代主義建築的「國際風格」
之死，宣告了被設想成「用來居住的機械裝置」的建築物
之終結——這一設想的提出者是米茲・范・德・羅厄、格
羅皮烏斯、勒・科比西埃及其他抽象功能派。

後現地方

也正是在 1972 年，美國建築師凡丘立(Robert　Venturi, 1925-)明確表述了後現代信條。

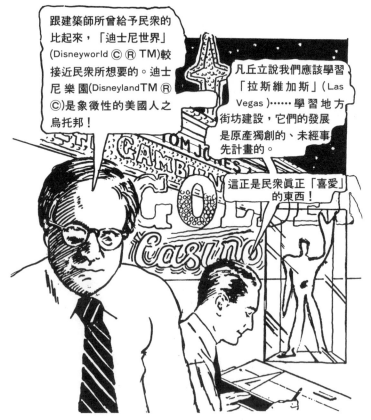

後現建築提出**地方風格**(vernacular)，取代了單一化的「玻璃盒」(glass boxes)──所謂地方風格，對立於現代主義的普遍同一論，強調的是地方性與特殊性。這意味著回歸裝飾（ornament），參照歷史過往事物及其象徵意義，但卻帶有拙劣模仿（parody，校訂譯：諧擬，以下同）、拼湊雜燴（pastiche）與**引用**（quotation）式的反諷風格。

凡丘立與其他後現代派倡議一種「連環畫」(comicstrip)
建築——折衷的、模稜兩可的、詼諧的。簡言之，不矯揉
做作的。

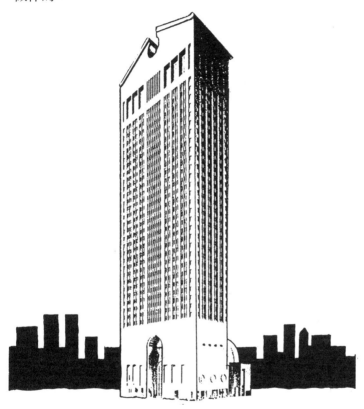

其中一例是強森(Philip Johnson,全盛期現代主義的一個
反叛者)所設計的紐約市美國電話電報公司大樓（A.T.&
T. Building），有著老爺擺鐘的外形，頂端是奇彭代爾風
格(Chippendale)的缺口三角楣飾。

後現建築所具有的譏諷活力，它的強烈折衷主義，似乎賦予了後現代理論即時的可信度。這是因為建築物足以作為該理論的可見證據。

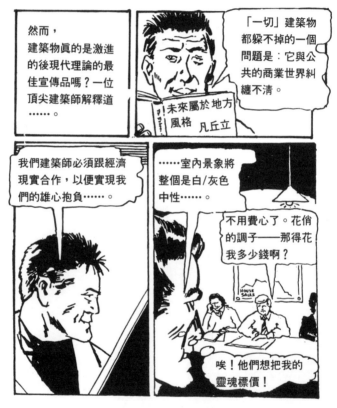

勒‧科比西埃一類的全盛期現代主義夢想家相信，他們能夠藉由將建築空間轉化為**政治**革命的替代物，而達成社會生活的轉化。

以電腦操控差異

現代主義實驗者未能改變資
本主義世界——事實上，他
們的玻璃塔（glass towers）
所具有的烏托邦式純正性，
最終榮耀了銀行、航空公司
與跨國企業的力量。

同樣的，後現建築師也無能避免成為晚期資本主義的雇員
。他們不可能只藉著改變建築物的面目，就創造了一個「
歷史」。除此之外，後現建築也繼續使用現代主義的建材
和大量生產之技術——不過，多了個新鮮物：**電腦**。像堅
克斯一樣的理論家相信，電腦能夠藉由**激增差異**，而取代
現代主義那千篇一律的單調劃一……。

模擬的現實和迪士尼樂園

多元論，「激增的差異」，是後現代主義的美好新希望
(brave new hope)。想要靠電腦或**電子模擬**來達成此希望
，乃是妄想。

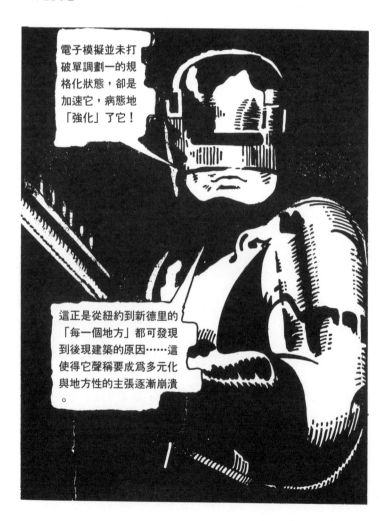

凡丘立選擇迪士尼樂園作為後現代範本，同樣也陷入困境。迪士尼樂園完全是**模擬的**，是「美國大街」(Main Street U. S. A.)的一個洗得乾乾淨淨的複製品，經由電子方式附加於超級現實主題公園。它是布雷德隆納(Bladerunner)所謂的黑暗烏托邦洛杉磯(dystopian Los Angeles)——複製品在其中橫行——的光明烏托邦版。

這幾頁你沒有看到任何迪士尼樂園的圖片，因為它是極權主義式的公司，偏執於護衛其版權。百分之百純模擬的複製禁止了複製！不過，你可以把迪士尼樂園看成是其遊客臉上幸福滿足感的一個映象。

歡迎光臨大屠殺主題公園

勞動 ARBEIT 造成 MACHT 自由 FREI

位於華盛頓特區(Washington DC)的「大屠殺紀念博物館」(Holocaust Memorial Museum)，一個遊歷大屠殺的「主題公園」，提供了另一種迪士尼樂園超級現實式的歷史之旅。

獲准進入時，你會拿到一張身分證，上面將你的年齡和性別配上一名真正的大屠殺犧牲者或生還者的姓名和相片。遊覽這三層樓會場時，你可以把你的條碼身分證插入電腦站，看看與你搭配的那個人其實際經歷是好或壞。最終你將(像他或她一樣)獲救、被槍殺、被瓦斯毒死、被焚化？你會發現集中營床舖上難以形容地塞滿了囚犯，因營養不良與傷寒而瀕臨死亡。你會看到用來焚燒區克隆8號(Zyklon-8)毒氣受害者的火爐。

最慘不忍睹的是，反覆播映著**突擊隊**(Einsatzgruppen)大屠殺行為的影片，槍殺，刺殺，將成堆的赤裸屍體填滿溝渠。你正在觀賞**歷史性殺人實況影片**。

在這後現代的主題公園中，你真的經歷了大屠殺嗎？最後，你將發現參觀者身分證被丟在垃圾桶裡，周圍是汽水罐和巧克力包裝紙。你的超級現實之旅結束了。

出口→

你看見什麼就得到什麼

喪失記憶的裝置

把裝置藝術的美術館展覽技術應用於「大屠殺」，必定會使它成為一個無時間性的審美觀看客體——一個**後現代現成物**。

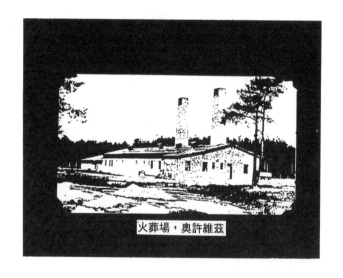

火葬場，奧許維茲

「大屠殺」將繼續是現代性的一個死後面具模(death mask effigy)，我們將對它提出此一難解問題：這就是現代理性主義的歸宿嗎——導向大規模工業化的殺戮？

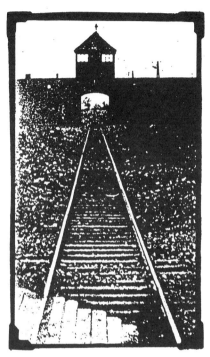

在奧許維茲大門口健忘……然後更進一步，在未來，對於它的過往歷史……。

「即使最敏銳的命運意識也勢將淪為閒扯。文化評論發現自己面臨了文化與野蠻之辯證的最後階段。**在奧許維茲事件後寫詩，乃是野蠻的**。而這甚至逐漸消蝕掉關於寫詩在今日**為什麼**已成了不可能之事的認識。絕對的具體化──它把理智進展預設為它的要素之一──正準備整個吞併心靈。批判性理智要是還自限於沾沾自喜的冥思，就無法應付此一挑戰。」

──阿多諾(T. W. Adorno)，《稜鏡》(《 *Prisms* 》，1956)

知識的反面不是無知，卻是蒙蔽與詐欺。

超級現代主義：對現實的喪失記憶

我們正在進入(已經進入？)「後現代性」的一個健忘區域，它應被稱作**超級現代主義**(hypermodernism)。所謂後現代主義的意義，變成了現代主義在技術層面的超強化。技術與經濟融合，隱藏在各式標籤下——**後工業的、電子的、服務業、資訊、電腦經濟**——它們每一個都助長了超級現實的加工處理和模擬。

舉個例子： olestra，**一種蔗糖聚酯的現實脂肪。**

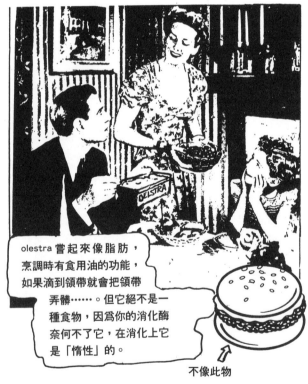

不像此物

[譯按：olestra是美國Procter & Gamble公司從1959年開始研發的一種合成油，用以替代脂肪或烹飪油，可以大幅降低食物所含熱量；但尚未獲「美國食品與藥物管理局」(FDA)同意正式使用。1996年1月8日的《時代週刊》(《Time》)封面報導「Fat-Free Fat？」便是以此作為主題。]

超級現實的金融

接下來是更驚人的「消化惰性」之例。世界金融市場串連
起來，以便二十四小時不停地交易。在這個密佈著電話、
數據機、電腦與傳真機的想像空間中，由接管專家組成的
華爾街(Wall Street)公司可以迅速入侵而剝奪一家大公司
。數以億計的金錢四處飛濺⋯⋯。

費不少年才建立的公司發生了什麼事？它過去生產了**什麼
東西**重要嗎？它跟金融的超級現實的關係，正如蔗糖聚酯
跟消化作用的關係。

歡迎來到電腦邦！

電腦空間(cyberspace)一詞，是科幻小說家吉布森(William Gibson)在他的小說《**新羅曼者**》(《*Neuromancer*》)中創造的，定義為「交感幻覺」(consensual hallucination)。它逐漸被應用於「房間」(room)——或者說由軟體在電腦內製造產生「虛擬真實」(Virtual-Reality; VR)經驗的任何空間。「虛擬真實」是一種以電腦為中介的、多感的經驗，設計來欺騙我們的感官，讓我們深信自己是「處於另一個世界」。在「虛擬真實」的世界裡，電腦掌控全局，引導參與者的知覺、感覺與思考方式。更一般地說，電腦空間是：你這一端跟所有事物連線的另一端之間那條電話線裡的「烏有空間」(nowhere space)。「網際網路」(Internet)或「電腦服務網」(Compuserve)——連結全球數百萬使用者的電腦網路，人們經由它而得以搬移、下載資訊、與其他使用者交談、參加專門研討會議、逛商店、訂機票、以及登記旅館住宿——上面的人造景觀，即電腦空間。

喂？長途電話局嗎？
能不能請你幫我接
田納西州曼斐斯市？

cyber 是 90 年代最常用的字首之一，意味著一個由電腦主宰而具有脫離肉體之經驗的世界。那些尋求由電腦驅使的超越感、尋求在電腦空間中遨遊的人則是**電腦人**(cyber-naut)。**電腦叛客**(cyberpunk)——實際上開啟全面電腦狂熱的這個詞——其初始是作為八〇年代晚期流行的亞類型科幻小說而出現的。電腦叛客體小說描寫了未來向現在凝聚內爆(implosion)，以及科技的全面入侵人類生活。此時，大企業揮舞著比政府還大的權力，無政府主義的電腦駭客(computer hacker)在全球網路這一新領地上領導叛亂反對大企業，而人體變成了半肉體半機械的**電化人**(cyborg)，藉由化學藥物、仿生物假肢和神經植入物而增強。電腦叛客與電腦人孵生的文化便是——還會是什麼呢？當然是——**電腦文化**(cyberculture)。連線而成長的文明即**電腦邦**(Cyberia)。

走在荒野邊區

布希亞是後現電腦邦名符其實的新羅曼者理論家(前面頁57提過他引介了影像的四個階段)。讓我們偕同布希亞走入「虛擬真實」。

第一步：影像是一個基本現實的反映。

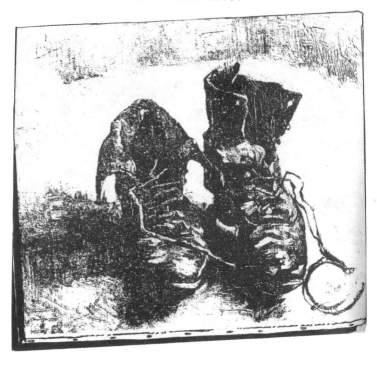

梵谷(Vincent Van Gogh)的畫。一雙粗陋的農人鞋，僅此而已。實際說來這幅畫並沒表現什麼。不過，就該畫裡面是什麼東西而言，各位便立即單獨與它共存，彷彿深秋的一個傍晚，最後一回馬鈴薯爐火已然滅息之後，你帶著鋤頭，正疲倦地邁向歸途……。

——海德格，《藝術作品之起源》《*The Origin of the Work of Art*》

第二步：影像蒙蔽且扭曲一個基本現實。

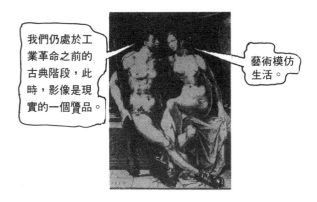

我們仍處於工業革命之前的古典階段，此時，影像是現實的一個贗品。

藝術模仿生活。

第三步：影像標示一個基本現實的不在

時髦？這得看你的定義。不過我們聽說，最近人們甚至穿著汀伯蘭走在香榭大道上。要對我們的強韌耐穿的汀伯蘭鞋有更多了解，請打免費電話0800-320-500。

BOOTS, SHOES, CLOTHING,

現在我們進行到**大量複製**的現代工業時代。

第四步：後現代模擬虛像。

一雙跑鞋……它們是模擬虛像，昂貴的而被人認可的式樣，跟運動毫無關係的運動鞋。「耐吉空中飛人」(Nike Air Jordans)的廣告標語就像是：「得到它得到它得到它得到它」(get some get some get some get some)。

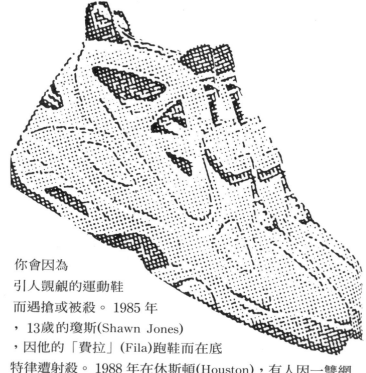

你會因為
引人覬覦的運動鞋
而遇搶或被殺。1985 年
，13 歲的瓊斯(Shawn Jones)
，因他的「費拉」(Fila)跑鞋而在底
特律遭射殺。1988 年在休斯頓(Houston)，有人因一雙網
球鞋而被刺殺致命。底特律，1989 年，以及費城，1990
年，兩名在學男孩因他們的跑鞋而被謀殺……買一些買一
些買一些……。

「電視」上看「不」到的「戰爭」

波斯灣戰爭(Gulf War, 1991 年 1 月 16 日-2 月 28 日)前夕，布希亞有番引人注目的論述：**不可能有戰爭**。為什麼不可能？因為「戰爭本身已進入最後病危期。『熱烘烘』的第三次世界大戰為時已晚。關鍵時刻早已過去了。在時光推移中它終究已被濃縮進入『冷戰』，將不再有其他的了……。兩集團(美國 vs.蘇聯)的互相遏制之所以有效，是因為或可命名為逾越限度的毀滅手段(excess means of destruction)之物。今天它作為一種全面的自我遏制甚至更為有效，有效到造成東方集團自行瓦解……。」

——〈解放報〉(〈Liberation〉)，1991 年 1 月 11 日

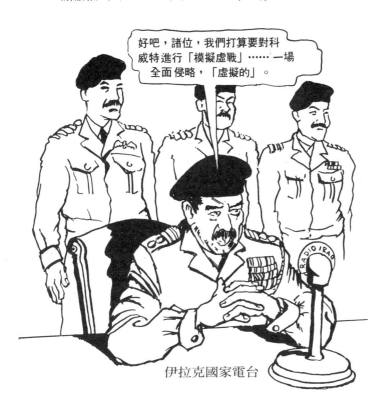

好吧，諸位，我們打算要對科威特進行「模擬虛戰」……一場全面侵略，「虛擬的」。

伊拉克國家電台

首次虛擬戰爭？

戰爭結束後，布希亞仍辯稱它未曾發生。它只是我們電視
螢幕上一次超級現實的演出。

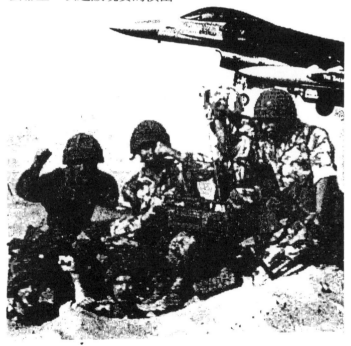

過去的戰地現實，已然由大眾傳播媒體的飽和報導(satu-
ration coverage)取代，談著「精明飛彈」(smart bombs)
與「附帶破壞」(collateral damage)。軍事戰略家、政客
、評論家、報紙讀者及電視觀眾全都被導引入巨大的假情
報模擬裝置，這裝置編排了他們的所思、所見與所為。「
……彷彿結果已預先被一種寄生病毒──歷史的逆轉病毒
(retro - virus)──吞噬。這正是有人能假設說這場戰役原
本不會發生的原因。而現在它既已結束，人們最終便可考
慮一下它未曾發生。」

此後，我們豈不已成了媒體的人質，目睹著其他也未發生的戰爭？前南斯拉夫境內波西尼亞沒完沒了的屠殺？盧安達境內胡圖人(Hutu)對圖西人(Tutsi)有計畫的集體滅族？「……一種戰爭形式」，如布希亞所說，「它意味著從不需要直接面對戰爭，它使戰爭從一間暗房深處被『認知』。」

布希亞已因極端虛無主義而遭批判。他給「大眾」(他所謂的被迷囚的電視及媒體消費者)提供了任何希望嗎？

　　只是(再)生產

知識的反面不是無知，卻是蒙蔽與詐欺。

布希亞的純概念式懷疑論難以令人信服。但是，他對媒體虛擬力(cyberpower)的誇張看法，突顯了一個急需重視的狀況。

二十世紀的最後 25 年，將因就某方面來說是獨一無二的而載入史冊。這些「後現代」歲月以原創性之全面欠缺為其特徵。我們貧乏的創新資源全都如寄生蟲似地局限於**再生產/複製**。所有看來是「新」的東西──不管是雷射唱片、電腦空間的「虛擬真實」、甚或 DNA 基因工程和後現代宇宙論──都仰賴過去的原創事物維生，仰賴著不僅由資訊、也由**已經歷過的**現實所組成的資料庫。

我們為何會到達這前所未有的技術高效率的**舊物新用**(cannibalization)地步？難道我們是聽令於一種潛意識的、生物性限定的意志(一種「自私基因」)去前進，為一個我們無法理解的理由而徹底毀滅過往？我們是在「一筆勾銷」以便一種人工設計式人類的來臨嗎？

這是對再生產的偏執幻想，非人類 (in-human) 的科幻悲觀式登場。

我們最好再思索一下馬克思關於資本主義再生產的觀點。資本主義生產的實際性即在於一個在時間中展開之過程的實際性，一種生產接續生產的循環：簡言之，**延續性**的問題，這是個社會及經濟**再**生產的問題。

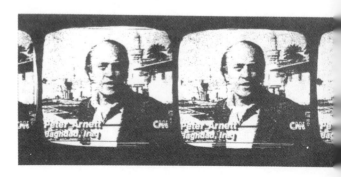

為了要在時間中延續不斷，資本主義生產必須不僅完全再生產自身，還得**擴展**其生產模式的根本條件。問題於焉出現：此一生產的價值及全球規模，似乎是數以千計**互瞞意圖**之商人所作的個別決策造成的，在這情況下，上述的生產延續性如何能維持？

資本主義遊戲的玩家必定不可避免地「耍蒙蔽手段」，而關於詐欺的一種彼此都同意的共識，必定是資本主義生產模式延續不斷的再生產式擴展的基本要素。

這正是一切「後現代的」東西如此赤裸裸地依賴、來自再生產的原因所在。這裡玩的把戲和製造某種知識有關，這知識雖然**看起來**正在擴展並成為廣大民眾皆可在資訊 高速公路上得到之物，其實卻是越來越受企業控制。

因此，當李歐塔以「作為消費者的知者」取代傳統訓練的知者時，他既不是在維護「新」知者的價值，也不是在維護知識之價廉新穎性的價值，卻是在隱約承認自由市場經濟的全能萬能。

新生的知識消費者，帶著健忘症進入一個事先已設定的蒙蔽遊戲。他、她、是後現代性之虛構人物（myth）。

現在且讓我們繼續荒野邊區的行程，在他或她的後現代住處——**電腦邦街景**——搜尋此一虛構的「作為消費者的知者」……。

電腦邦街景

廣告超級現實

今天，廣告的目標不僅是創造夢想與慾望，還要衍生一種由公司標語或口號所形塑的新的商品化現實。著名的「斑尼頓」(Benetton)廣告即提供了絕佳範例，顯示廣告如何擁抱後現代主義。這一系列宣傳由一些醒目的照片組成———一名白人女性與一名黑人女性抱持一個裹著毛巾的東方嬰兒、一個白人嬰兒吸吮著一名黑人女性的乳房、一個小孩的黑手放在一名白人男性的手上——附帶公司的標語：**斑尼頓的聯合色**(United Colors of Benetton)。

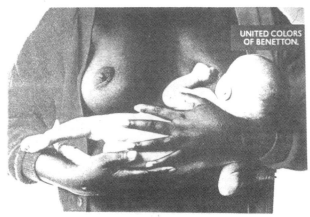

照片本身並未傳達任何關於購買鮮明顏色針織品的訊息，但是，口號卻隱約意指公司的形象———一個享譽全球通行無阻的國際名牌。

斑尼頓挪用新聞照片，並把它轉化為廣告，不僅破壞了使得廣告上的意象被視為不真實的那些文化符碼，同時也商品化了新聞照片的超級現實性，而自那些意象的新聞價值中撈到好處。斑尼頓的廣告曾利用了下面這些新聞照片：瀕死的愛滋病人跟他悲慟的家人；幾排白色十字架的墓地照片，他們是為波灣戰爭捐軀的軍人；以及一名非洲傭兵，手握一塊人類大腿骨。

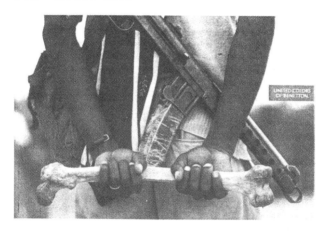

非洲傭兵是個符號意象：它被剝奪了歷史與相關脈絡，所顯示的只是把非洲人表現成無能懷抱文明的野蠻食人族。此意象意指一個野蠻狀態，在剝奪非洲人發言之際，毫不涉及導致此狀態的一連串事件。斑尼頓的系列廣告濃縮了過去、現在及未來於單一時間架構，這架構提供了一些意象，它們召喚出一種種族原則裡的那些歷史的、預言未來的與世界末日的成分。差異被商品化，製造了一個多元性圖像，此圖像突顯了在意象之內作為一種種族的那些有色個人。這是種「社會良知」的廣告，一個人為建構的現實，投射出和諧意象以販賣名牌，然而卻也複製再現了西方文化典型。

142 「我要當白鬼」

從嘻-哈(hip-hop)與饒舌(rap)風格突變而生的**歹徒饒舌**(gangsta rap)，開始於80年代早期，並成為饒舌歌的主流。使用著街頭黑話──黑鬼(nigger)、賤人(bitch)、雞(妓女，ho〔whore〕)、糖衣條子(icing cops)──歹徒饒舌歌手頌揚向女人與警察施暴，頌揚性虐待(sadism)、沙文主義(chauvinism)、幫派火併(gang feuds)、毒品交易(drug deals)、性暴力和黑對黑(black-on-black)暴力。使歹徒饒舌成為真正後現代的是歹徒饒舌歌手說到做到：歌曲的暴力意象反映在歌手自身生活中。饒舌歌手Snoop Doggy Dogg──其專輯Doggystyle直線上升至排行榜首並賣了350萬張而打破所有記錄──被控謀殺罪。饒舌歌手兼演員Tupac Shakur，在亞特蘭大(Atlanta)因槍殺兩名下班警察而被補。「人民公敵」(Public Enemy)樂團的Flavor Flav，在紐約因為據說企圖槍殺一位鄰居而被補……。

雖然歹徒饒舌歌手唱的是一無所有的貧民區居民，其歌迷
與聽眾事實上卻大都是住郊區的白人青少年，他們尋求著
一種能給予認同感的理念與風格——用行話來說，他們是
「白鬼」（wigger），想當白種黑鬼（ white nigger ）。許多
黑人已強烈指責歹徒饒舌是種族歧視的，而且有辱黑人。

卡拉 OK……

原本是壓力沈重的日本商人的一種受虐狂式娛樂，**卡拉OK**(karaoke)現已成了一種全球流行性「天花之音」(vox pox)類型的親身參與的表演藝術。

當然，這只是個巧合：卡拉 OK 的發展是在日本跨國企業收購幾家大唱片公司及其庫存之後。

……以及連續殺人
……它與卡拉 OK 匹敵，作為最流行的後現表演藝術複本
，可見於全世界的電影、電視與現實生活中。

根據**沈默的羔羊**(Silence of the Lambs, 1992)一書而拍的
影片，典型地將一名嗜血成性的精神變態人物，呈現為一
個和藹可親的、有教養的、具有神魅魔力的天才；單單他
就足以作為指標，指導尋找另一名連續殺人者。此片是奧
斯卡獎有史以來同時囊括五大獎項的三部影片之一。
連續殺人者早已不時存在我們身邊，但問題是，為什麼今
天他們如此強勢支配大眾想像力？因為他們是從鉅款獨家
報導(chequebook journalism)、電視連續劇和影片賺得最
多錢的人？因為他們代表了用於支助「超級現實的」邪惡
、墮落與嗜血景觀的那些金錢的價值？

X級「虛擬性交」遊戲

電腦線上的色情圖片可以從電子佈告板與全球網路上載或下傳。你可以跟露露(Lulu)——「虛擬真實」的第一位色情明星——互動，或者玩光碟「虛擬性高潮」(Cyborgasm)，它的三度空間立體效果會讓任何使用者深信，他/她是在參與一次毫無限制的性活動。現在的電腦遊戲附有一種「X級」鍵；敲擊這個血腥鍵，你就可以拔下你手下敗將的頭，頭底下還連著脊髓，以此慶祝你的勝利。

隨著「電子愛撫」裝(「teledildonic」 suit)的出現，「虛擬性交」(Cybersex)的虛構性更直逼真實。它包括一件附有影音輸入端子的頭套，連接著一組會刺激性感帶的裝備。

免費目錄

天啊——
你穿它時
是在幹什麼啊？

乾洗店

3件衣服
10.99鎊

玩遊戲者接納既漂亮且性技巧高明的理想化人物，享受一種以預錄程式啟動的孤自一人的線上經驗，或者跟其他也正在網路上的人進行互動。遠距離、安全、無約束而且不實際捲入的「虛擬性交」，乃是充滿驚恐之憂慮的一劑大補藥。

電化人與史瓦辛格

未來的底特律景象：荒涼的都市景觀、無政府狀態、罪犯橫行。一名重傷警察由科技重建復活：部分是人，部分是機械，他向惡勢力迎戰。**機器戰警**(Robocop, 1987)是新種後現代電影之一，這類電影放大了影像與現實的一種嬉鬧式混和、個人歷史與認同的一種變位與抹殺。

在大衛·林區(David Lynch)的**藍絲絨**(Blue Velvet,1986)中，主角在兩個不相容的世界之間移動：一邊是青春期世界，1950年代美國的一個小鎮，中學與雜貨店的生活型態；另一邊是充滿毒品、精神錯亂、性倒錯的一個古怪的、暴力的、性慾橫生的世界。

主角不確定何者是真正的現實。林區的風靡一時的電視影集「**雙峰**」(Twin Peaks, 1989)，也在一個由夢境形塑的世界裡模糊了幻覺與真實之間的界線。

後現代電影的偶像是阿諾・史瓦辛格(Arnold Schwar-
zenegger)。他那健美的體格、毫無情緒、完全不流汗、
以及行動遲鈍,正可作為一塊理想的白板,在上面寫滿頗
具後現代繁複性的符碼化訊息。在**魔鬼終結者**(Ter-
minator, 1984)中,他是個電化人,來自未來而任務是改
變現在。

小餐館

影片本身以科幻小說類型複述了《新約》(《*New Testa-
ment*》)故事。**魔鬼總動員**(Total Recall, 1990)裡,他是一
名失去記憶而且身分認同混亂的祕密情報員。他同三個世
界——地球、火星與邪惡的「回憶」(Recall)公司——戰
鬥,之前它們共謀抹除了他個人歷史,改變他自我認同。
在**最後魔鬼英雄**(The Last Action Hero, 1993)裡我們看到
了三個史瓦辛格:一個在我們眼前影片中演戲、一個在影
片中的影片裡、還有一個「真正」的他正巧偕同真正的妻
子出席影片中他影片的首映。

瑪丹娜，虛擬女孩

80 年代的後現代偶像、瘦而肌肉結實的身材、多種特徵拼成的臉——她是誰？

瑪丹娜被適切地稱為「盜用女王」(the Queen of Appropriation)，她僭取了許多好萊塢巨星的形貌，甚至把自己呈現為萬用的色情性對象。

她歷經瑪麗蓮夢露時期，Deeper and Deeper 錄影帶中對 70 年代形象的模仿、Vogue 錄影帶中眼花撩亂地化身為從蘿倫・巴卡(Lauren Bacall)到瑪雷娜・迪特里希(Marlene Dietrich)的古典明星，最後在她的《性》(《Sex》)一書裡，把自己改造成施虐被虐狂的蕩婦。這整個加起來成了什麼？對有些人而言，瑪丹娜是「新女性」(New Woman)的虛擬模特兒(cyber-model)。

像蝙蝠俠這類的連環畫超級英雄，習慣把內褲穿在緊身衣外面。超級瑪丹娜則把束腹(corset)外穿。

瑪丹娜所擅長的正是許多女性主義者在一般廣告中看到而詬病的手法——將女人身體加以肢解的「片斷物」戀物癖（「part object」fetishism）。

流行史上最浪漫的不朽故事是束腹的出現。Dolce and Gabbana 和 Christian Lacroix 都趕上了 Vivienne Westwood 和 John Galliano——後兩者長期以來致力於女裝(garment)，現在則是性感服裝(sexy)，這往往用來象徵風姿法西斯主義(figure fascism)。

女人巴不得穿上它們，儘管穿骨製作法使它們相當昂貴。Rigby and Peller，女王的裁縫商，製作了類似的束腹或巴斯克衫(basque)，價值 550 鎊。此外有價錢實在的 McCoy，便宜很多。Cornucopia 在鯨骨製服裝方面有經常變化的維多利亞時代風格的束腹與上衣可供選擇，它們早已跟裙子分離。穿在簡單的襯裙外，它們就是斜裁式服裝以外的最佳晚禮服。

Rigby and Peller 位於 2 Hans Road, SW3; Cornucopia 位於 12 Upper Tachbrook Street, SW1。

特馬辛・道烏(Tamasin Doe)

——〈標準晚報〉
(〈Evening Standard〉)，
1994 年 7 月 12 日

快速轉台或零意識

藉著按鈕，從新聞轉到肥皂劇轉到運動節目轉到紀錄片
轉到劇情片，再轉到高傳真音響迅速冒出卡拉 OK，創
造出你自己的電視拼貼生活。多頻有線電視與衛星傳訊
的出現，再加上不可或缺的手持遙控器之助，快速轉台
(zapping)乃隨而誕生。這個看起來是迎合了各式各樣個
人興趣的豐富選擇，但其結果卻是每個人都沒看到什麼
東西──藝術就在快速轉台中，自動創造出你自己獨有
的後現代奇觀。

恆常當代性的健忘症

1. **過度好動**

快速轉台──或者零意識(zero-consciousness)──是一
種後現代症狀：無深度的焦急不耐。傳統上自然、藝
術與宗教的豐富性與細緻已在我們眼前消褪，留下的
是「真實性的退卻」。
跳離式(zapped-out)零意識也是「後工業的」過度好動
性(hyperactivity)與極度焦慮的產物；這兩個現象是由
高失業率及相對的日本風格的「施壓管理」(manage-
ment by stress)造成的。

2.跳離過往……

媒體取代了舊世界。即使我們想要尋回舊世界，也唯
有對媒體吞噬舊世界的方式作深入研究才能辦到。

——麥克魯漢(Marshall McLuhan)

過往(the past)的毀滅，是二十世紀晚期最特別、最可
怕的現象之一。世紀末大部分的青年男女是在一種永
久性現在(permanent present)裡成長的，這種現在跟他
們活於其中的共同過去時間毫無任何有機關係。

——霍布斯邦(Eric Hobsbawm)《困窘時代：短暫的二十世紀
1914- 1991 》

(《 *Age of Extremes: the Short Twentieth Century* 1914-1991 》)

跳離式超級現代主義(Zapped-out Hypermodernism)

就像我們世界裡許多其他東西一樣，後現代的健忘零意識來自現代主義。

「現代」一開始就是有問題的名稱。它在某一方面是不周全的，不像其他早期時代名稱，如「文藝復興」、「巴洛克」、「浪漫主義」等等。現代一詞極其易變。它原本就帶有一種限期出售式的(sell-by-date)過期性，一定要有不斷更新的原創力，一種厭倦得非常快且經常更新的奇技巧藝。「現代」最好是作為一個時尚類目，而不是一個可以給予任何穩定不變之保證的詞語。

現代是個**引起恐慌的**(panic)詞。它以這樣的意思掃向歷史：一種大災難式的變動已襲擊傳統。現代**主義**的定義來自一批創新的藝術實踐，而這些實踐後來跟**現代性**所具比較寬廣的文化及歷史意涵相混淆了。前衛派藝術家就像是種儀表，記錄著歷史上某種大災難的衝擊波，這大災難即是：一個高速刺激而**不具可預見之終點目的**的**現時**。

現代主義藝術宣稱其創造的作品沒有任何關聯指涉，它們不是現實之再現，而是**純粹代表自身的符號**。

它實際上宣示的是，歷史本身已被通上消費主義式歇斯底里的電源──「現在」對「過去」進行清倉大拍賣。

後現代消費者的零意識，不過是種更高程度的超級現代主義，在其中，一切產品看來僅僅是純粹代表自身的符號。加速**就是**維持現狀。處於停滯的運動……。

「可敬的右派」的偶像

「處於停滯的運動」有個相似物，它也是種弔詭的說法
，即：**激進保守主義**(radical conservatism)。沃爾、瑪
丹娜、史瓦辛格等人都還不是真正的後現代偶像，更富
魅力的後現代代表是教宗若望保祿二世(Pope John
Paul II)、佘契爾(Maggie Thatcher)與雷根(Ronald
Reagan)。這三人已然把後現代性詮釋為是權力結構的
一種轉移，而非一種變化；這一轉移因保守主義的廣受
歡迎而得到支持。

教宗若望保祿(原名 Karol Wojtyla)在 1978 年就任，著
手終止了由教宗若望二十三世(Pope John XXIII,1958-
63)所推動的天主教教會自由化改革。

同樣的，自由主義與社會民主制也隨著雷根總統(1981)
與佘契爾首相(1979)的上任而逆轉。

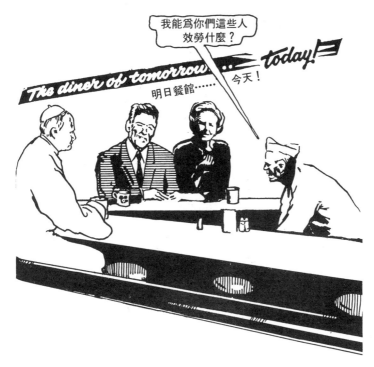

這些領袖及其他「新右派」(New Right)後現代人士所
預見的是，自由市場經濟的全球性成功致使冷戰結束。

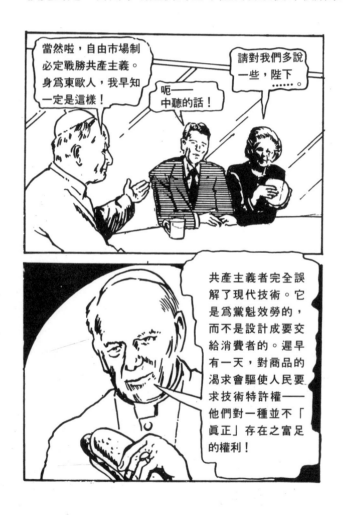

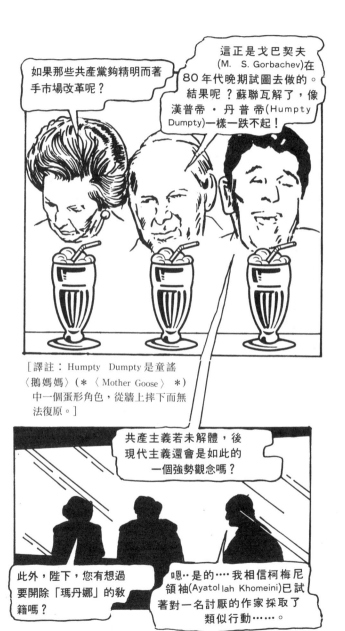

[譯註：Humpty Dumpty 是童謠〈鵝媽媽〉(＊〈Mother Goose〉 ＊)中一個蛋形角色，從牆上摔下而無法復原。]

《魔鬼詩篇》與後現代恐慌

1989 年 2 月 14 日，伊朗領袖柯梅尼發佈處死盧西迪(Salman Rushdie)——生於印度的英國作家——的**敕令**(fatwa)，因為他背叛且褻瀆了回教信仰。盧西迪的小說《**魔鬼詩篇**》(《 *The Satanic Verses* 》)，導致該**敕令**產生，也激怒了全世界回教徒。

為什麼會針對一部虛構小說而有如此要致人於死地的怨氣而呢？在柯梅尼看來，這不僅僅是小說的問題……。

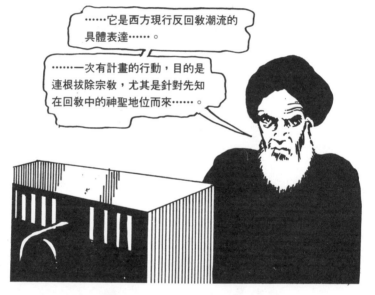

柯梅尼的**敕令**是**第一次**波灣戰爭結束後時期裡的一個狡點的政治策略；該戰役始於 1980 年伊拉克入侵伊朗，然後沒完沒了地拖到 1988 年。西方強權站在伊拉克獨裁者海珊(Saddam Hussein)一邊，反對伊朗的基要主義(fundamentalism， 校訂譯：基本教義)政權。柯梅尼的**敕令**在一定程度上是報復西方此一反對。三年後，海珊利用了西方所供應的武器，在**第二次**波灣戰爭中對抗西方。

盧西迪事件是兩種固守的**恐慌立場**之間的一場互不相通
的戰爭。回教徒反對盧西迪模糊了虛構小說與真實歷史
間的界線——真實歷史對回教徒而言是在恭奉先知穆罕
默德(Prophet Muhammad)的啟示。西方人則在護衛盧
西迪將回教視作不過是另一個後現代「壯觀大敘事」的
權利。

盧西迪訴諸歷史啟蒙來為自己辯護。

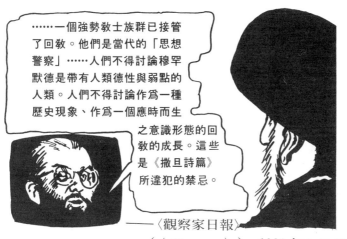

> ……一個強勢教士族群已接管了回教。他們是當代的「思想警察」……人們不得討論穆罕默德是帶有人類德性與弱點的人類。人們不得討論作為一種歷史現象、作為一個應時而生之意識形態的回教的成長。這些是《撒旦詩篇》所違犯的禁忌。

——〈觀察家日報〉
(〈*Observer*〉)，1989 年 1 月 22 日

敕令發佈當天，盧西迪在一次專訪中說……

> 在我看來，疑慮，是二十世紀人類的主要狀態。在這方面我們已經面臨的一件事……是去知悉「確定性」如何在你手中瓦解。

問題是，回教徒——或者任何人——為何會擁抱疑慮作
為**他們的**主要狀態？它是**唯一的**合法狀態嗎？誰讓它合
法的？這也是個重要的後現代問題。

敕令本身呢？因叛教而處死刑在回教裡真的合法嗎？

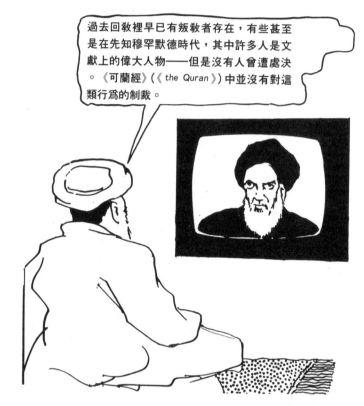

敕令，是法學意見而非法律。它只約束到下令者與接受下令者之**專斷命令**(taqlid)的那些人（盲從者［blind following］）。它跟不支持國家恐怖主義的大多數回教徒的立場毫不相干。

然而，「盲從者」的問題不是只有伊朗境內才有。

西方不可能把自己看作是輸出後現代懷疑論的「武器交易商」——供給疑慮，對抗回教的確定性；供給世俗主義，對付神聖性；供給陰謀，破壞《可蘭經》的天啟；以及將先知穆罕默德的真理解構成只是另一個相對為真的概念。

這是後現代弔詭——疑慮，本身即有疑慮，因而應對其他信念信仰較為容忍(事實上卻不然)。

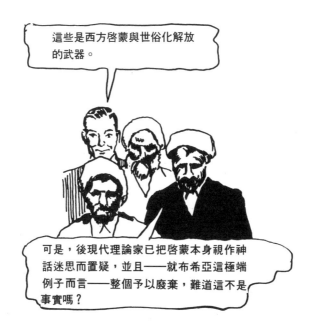

這些是西方啟蒙與世俗化解放的武器。

可是，後現代理論家已把啟蒙本身視作神話迷思而置疑，並且——就布希亞這極端例子而言——整個予以廢棄，難道這不是事實嗎？

所以，如果盧西迪是典型的後現代作家，那麼柯梅尼便是後現代對神聖事物之攻擊以及神聖事物受驚恐而作出之防衛的典型產物。基要主義（校訂譯：基本教義）——無論是回教的、耶教的或猶太教的——是後現代主義的恐慌介面。

第三世界後現代主義

大部分的後現代主義論述都忽略了回教與所謂的第三世界。傅柯的學說，顯然並未成功地引起我們多大的猜疑，去注意到它們為何被排除在歷史之外。

自第三世界的視角看，後現代主義像什麼東西呢？且讓我們從音樂開始……。

瓜瓦立(Quawwali)是印度、巴基斯坦及孟加拉的祈禱樂。它源自蘇菲派(Sufi)，以傳統鼓聲與拍手的簡單旋律為伴奏而歌頌上帝、先知穆罕默德、回教第四代哈里發(Caliph)〔譯按：「哈里發」意指穆罕默德的繼承人，即回教領袖〕阿里(Ali)以及古代蘇菲大師。瓜瓦立的後現代復活，主要歸功於史柯西斯(Martin Scorsese)的電影**基督的最後誘惑**(The Last Temptation of Christ)，影片中，瓜瓦立與其他回教音樂提供了熱情的音樂背景，襯托著一個——反諷地——試圖顛覆影片主題之宗教神聖性的電影敘事。

但是在印度次大陸(Subcontinent)上，它變得稀奇古怪，隨著以電子合成器作成的切分音(Syncopated)搖滾節奏而唱出。原本是創造來引發神祕狂喜的，現在卻被用來引起對搖滾樂的歇斯底里。更具後現代性的是，印度政治上的基要主義（校訂譯：基本教義），以及趕時髦的印度年輕人隨新型蘇菲音樂起舞，這兩者並列！

非西方的傳統音樂，已成了後現代爭相挪用的對象。薩伊(Zaire)、所羅門群島(the Solomon Islands)、布隆地(Burundi)、薩赫勒地區(the Sahel)、伊朗、土耳其等地的音樂，被隨意地摻雜「新世紀」(New Age)電子樂和**搖滾節奏，以合西方口味。非洲矮黑人(Pvgmies)在「森林物語」(Deep Forest)中變成後現代了！**

第三世界後現代主義是跟殖民地或新殖民地式的依賴情境並行的：依賴陳舊的、過時的物品，依賴不相關的或無用的技術，依賴昂貴的或禁用的藥物——它們被輸出到發展中國家，享受有利可圖的第二春。如同 50 年代及 60 年代瘋狂於現代化，有些人不帶批判地、狂熱地擁抱了後現代主義，而另一些人則強烈抗拒。現代的印度電影與流行樂、馬來人(Malay)的硬式搖滾(hard rock)、以及泰國的松姆托(Somtow)一類的後現代主義小說家的作品，都全心讚揚後現代主義。南非黑人區搖擺樂(jive)、當代菲律賓電影、哥倫比亞麥德林市(Medellin)古柯鹼貧民區(cocaine slums)的龐克搖滾文化，則對後現代主義採取一種較批判性的立場。肯亞小說家恩古基(Ngugi wa Thiongo)之決定放棄新奇小說而改為主要以基庫尤語(Kikuyu)寫作，以及曼楚(Rigoberta Menchu)對於瓜地馬拉(Guatemala)境內印地安人之反抗的驚人的證詞敘述：「我，利哥貝塔・曼楚」(I, Rigoberta Menchu)，都把後現代主義轉化為一種反抗文化。第三世界後現代主義如同第三世界文化本身，種類紛歧多樣。

第三世界中，後現代主義最引爭議的地區是在拉丁美洲。雷根時代，一種右派後現代主義盛行整個拉丁美洲。祕魯在 1990 年時小說家略薩(Mario Vargas Llosa)與藤森(Alberto Fujimori)的總統競選宣傳、1989 年阿根廷的梅能(Carlos Menem)與 1990 年巴西的柯羅(Fernando Collor)的媒體民粹主義(media populism)、「北美自由貿易協定」(North American Free Trade Agreement)可能造成的墨西哥的轉型、以及錯綜複雜的毒品及恐怖主義之政治學與經濟學，都是右翼後現代主義之極致。

這些發展使得墨西哥詩人與諾貝爾文學獎得主帕茲(Octavio Paz)，把後現代主義描述為迄今仍只是另一個不適合拉丁美洲的外來策略。另一方面，南美洲左派則把後現代策略看作重要的手段，來革新其耗竭的、已失信譽的政治議程。一種「左派後現代主義」，以「殘存者之精粹」(ethos of survival)為基礎，已現身挑戰右派的利益。

尼加拉瓜(Nicaragua)的桑地諾解放陣線成員(Sandinistas)，或許是 **165**
此一多樣拉丁美洲後現代主義最著名的戰士，他們在受挫之後，全
面採用了後現代主義目標與策略，但是仍維持廣泛的社會主義議程
。在薩爾瓦多(El Salvador)，「馬提民族解放陣線-民主革命陣線
」(FMLN-FDR)的演變：從列寧主義黨派之合併，到包含選舉性政
黨、游擊隊、貿易同盟、文化陣線及人民組織在內的一個廣泛多層
次左派運動；亞馬遜河(Amazon)地區的曼德斯(Chico Mendes)在遭
暗殺前所代表的勞動-生態行動主義(labour-cum-ecological activism)
；委內瑞拉(Venezuela)的社會主義運動(MAS)〔譯按：MAS 是一
個激進左派團體，1971 年自委內瑞拉共產黨分裂出來；巴西工人
黨(Brazilian Workers Party)與眾多女性團體——這些是其他左派後
現代主義之例。拉丁美洲、印度與回教世界的宗教復興運動，則同
時排拒了右派與左派後現代主義。不管政治色彩為何，後現代主義
都保有下列特性：雜混性、相對主義與異質性之傾向，審美享樂主
義，反本質主義，以及拒絕(關於救贖的)「壯觀大敘事」。在拉丁
美洲，自美國進口的右翼政治學與宗教基要主義（校訂譯：**基本教
義**），已大量入侵從巴西到瓜地馬拉的窮人與工人階級社會。
此外，「解放神學」(Liberation Theology)論述的目標，是要用本
土的歷史及文化意識取代以歐洲為中心的現代性及後現代主義這兩
個概念。而「知識的回教化」(Islamization of knowledge)之論述，
則在回教世界裡促進相同目標。

>∋◗◗◗◗◗◗◗◗◗◗◗◗◗◗◖

東南亞的後現代主義自成一格。這一後現代無可分辨的前提是現實
及其虛像，並在此地區贊助了一種立基於贗品的文化與經濟，使其
篷勃發展。真假古奇(Gucci)錶有什麼不同？「真正的**贗品**」（gen-
uine imitations）是隨時可見可得的。盜版雷射唱片不只外表看來
跟真品一樣，也具有相同音質，實際上根本無法辨識——即使是唱
片專家。然而並不僅僅是仿造的手錶、卡帶與雷射唱片正在泰國、
馬來西亞、印尼及新加坡銷售。贗品文化生產了一切東西，從名家
設計服裝到鞋子、皮件、古董，甚至汽車零件與工業加工程序。這
地區的經濟，高達 20% 是出自此一仿造工業。

歷史之終結

我們曾留下此一懸而未決的問題：後現代主義究竟是能夠有、正在有或者將會有一個自己特有的歷史……或者，它其實只是已進入一種加速的超級現代主義階段的現代主義之**延續**？

後現代歷史是**事實**或**虛像**？

對這問題的答覆，主要取決於我們先前約略所提另一問題的答案。

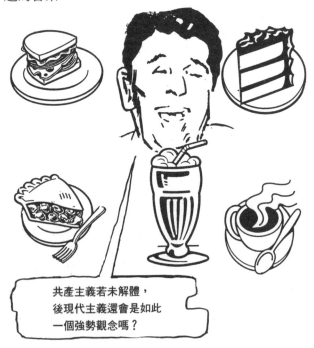

> 共產主義若未解體，
> 後現代主義還會是如此
> 一個強勢觀念嗎？

實際上這是在問說，後現代主義到底只是冷戰的結果，還是暗地裡乃冷戰的**共犯**(accomplice)？

如果有什麼書，是對後現代歷史作總結並且洋洋得意地予以讚頌，說它是實際存在的真實，那麼此書非美籍史學家福山(Francis Fukuyama)的《歷史之終結與最後一人》(《 *The End of History and the Last Man* 》，1992) 莫屬。

以一種刻意的先知式、福音傳道式口吻，福山宣示了我們這千禧年之末的「新福音」(New Gospel; Gospel 源自古英語「godspel」，意指「好消息」〔good news〕)。

> 至今我們已如此習慣於預期，在合宜、民主之政治實踐的健康及安全方面，未來將會有壞消息，以致於一旦「好消息」來臨我們也很難予以承認。然而，好消息「已經」來臨……。

能夠讓福山精確地歸屬定期為「二十世紀最後四分之一最引人矚目的演變」的「好消息」，**到底是什麼？**

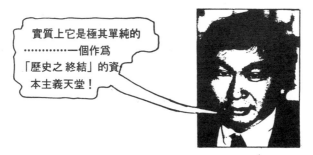

> 實質上它是極其單純的…………一個作為「歷史之終結」的資本主義天堂！

德希達已以解構主義，向福山的「**好消息**」──**歡呼雀躍於自由民主的資本主義挺過了馬克思主義之脅迫**──開火了。德希達警告我們：此一歡樂對自己隱藏了真相，「正被慶賀挺過了危害的那個東西，其狀況在歷史上從未如今日般黑暗、帶惡兆與受脅迫。」

目的論(Teleology)

相當古怪的是，福山援引了馬克思及其前輩——觀念論
哲學家黑格爾來慶賀資本主義的勝利。

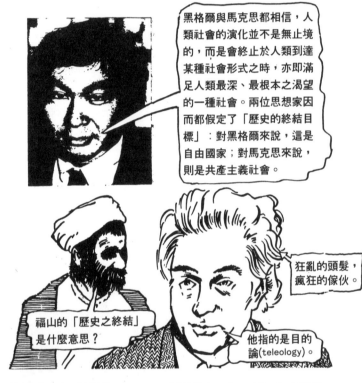

黑格爾與馬克思都相信，人類社會的演化並不是無止境的，而是會終止於人類到達某種社會形式之時，亦即滿足人類最深、最根本之渴望的一種社會。兩位思想家因而都假定了「歷史的終結目標」：對黑格爾來說，這是自由國家；對馬克思來說，則是共產主義社會。

福山的「歷史之終結」是什麼意思？

狂亂的頭髮，瘋狂的傢伙。

他指的是目的論(teleology)。

目的論(源自希臘字 telos ，「終點」〔 end 〕之意)假
設了，一切發展都被一種總括全面的目標或設計所形塑
。因此，福山所謂的歷史之「終結」意指下列諸事：
(1)馬克思主義在其中扮演一角的那個歷史已**結束**，(2)
因為此一**結果**（ purpose ），(3)歷史已抵達其終點，亦
即一個至高無上的**目標**。而此一至高無上的目標是什麼
呢？

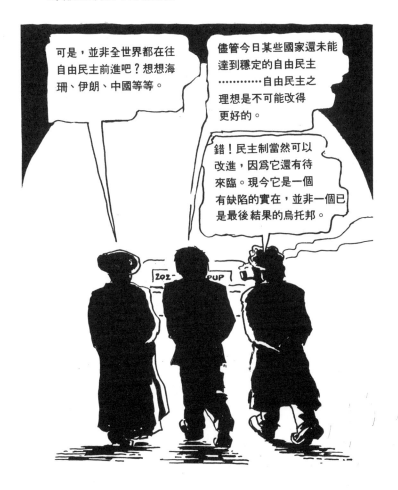

這目標是**自由民主**(liberal democracy)，「唯一跨越不同地區與文化而為全球所一致擁有的政治渴望」。全世界向自由民主的移動還伴隨有一種**自由市場**經濟。它們的聯盟即是「好消息」。

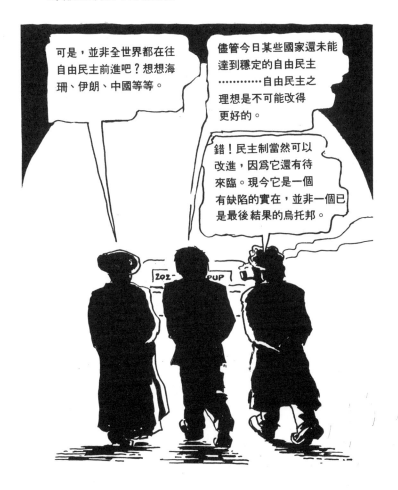

可是，並非全世界都在往自由民主前進吧？想想海珊、伊朗、中國等等。

儘管今日某些國家還未能達到穩定的自由民主……自由民主之理想是不可能改得更好的。

錯！民主制當然可以改進，因爲它還有待來臨。現今它是一個有缺陷的實在，並非一個已是最後結果的烏托邦。

末世論（Eschatology）

如果「歷史之終結」是目的論的，福山著作名稱的後半部「最後一人」則意味著**末世論**(eschatology)。末世論(源自希臘字 eskhatos，「最後」〔last〕之意)是耶教神學的一個本質部分，指涉「最後事物」(last things)：死亡、審判、天國與地獄，對當今耶教徒生活相當重要。就此而言，「最後一人」是什麼意思？

它意指「這樣」的人：一個**超越歷史的**(transhistorical)與**自然的**存在物，一個形而上的實體，他超越了歷史的種種經驗現實，並且嚴格說來是**無關歷史的**。

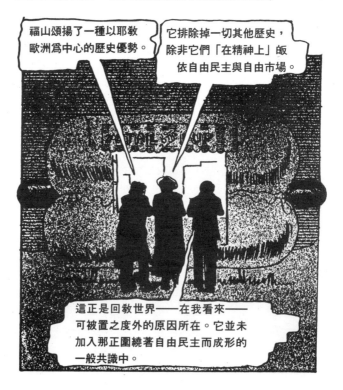

福山頌揚了一種以耶教歐洲爲中心的歷史優勢。

它排除掉一切其他歷史，除非它們「在精神上」皈依自由民主與自由市場。

這正是回教世界——在我看來——可被置之度外的原因所在。它並未加入那正圍繞著自由民主而成形的一般共識中。

虛擬真實（Virtual Reality）

德希達自問，為什麼福山的那本關於「好消息」的書在西方如此暢銷不墜？為什麼正在資本主義勝利之際，對其存活的再度擔保是如此重要？

資本主義在傳媒上的勝利，透露了此真相：**過去它不曾**比現在更為脆弱、更受脅迫、更苦難。有某種東西，同時凌越了由集權主義蘇聯集團有名無實地扮弄的馬克思主義和它的自由主義式自由市場對手。這「某種東西」便是科學、技術與經濟領域裡的一套超級現實轉化，這些轉化使我們傳統上關於「民主」的種種概念陷於大疑之境。

後現代性的最關鍵之處是它有兩個「現在」。一個是「幽靈」現在，一種虛擬真實而以科技為中介的「模擬虛像」，它讓另一個「真實」現在顯得含混兩可、迷離不定、難以捉摸。

真相的非物質化如鬼魅般糾纏我們，使我們無力反抗。典型的例子便是西方世界媒體對災難的呈現——對衣索匹亞大饑荒的救濟，被戲劇性地安排得宛如一次搖滾演唱會慈善事件。悲劇，是後現代性中不容許「實際存在」的一種短暫虛像。

針對那膽敢宣稱自由民主是人類歷史已實現之「終結目標」的自大的後現代「福音」，德希達提出異議……

……地球史及人類史上，從未有像今天這麼多的人受到暴力、不平等、排外、饑饉和由此而來之經濟迫害的侵犯……再怎樣程度的進步也無法令人忽視，以確鑿數目而言，過去從未有這麼多的男人、女人與小孩在地球上遭受壓制、飢餓或死亡。

一個後馬克思主義者的悔過

在馬克思學說的葬禮上德希達是個有內疚的人。他對福山之標榜新右翼後現——冒充「自由主義派」——的反對，意味著他必須改變先前立場，承認解構主義帶有「馬克思主義」成分。

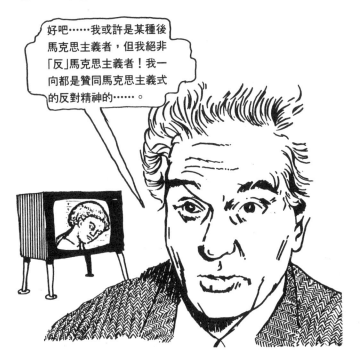

好吧……我或許是某種後馬克思主義者，但我絕非「反」馬克思主義者！我一向都是贊同馬克思主義式的反對精神的……。

德希達代表了「後」-現代之前那一代——他們在 1950 年代晚期經歷了另一種「歷史之終結」，這些反對派陷於兩個同樣都難以接受的冷戰時期正統體制之間：親美國的資本主義以及蘇聯集團的史達林主義馬克思主義。此一意識形態僵持狀態，德希達說道，乃是解構主義的根源。

遊戲結束……

我們能想像得到後現代主義可能會怎樣**結束**？以什麼做結束？如前所見，它連個具體可指的**開始**都沒有，只是一種被延續著的**在現代性之中的糾纏**。某些趨勢看來像是新的，但事實不然。

1. 一名遊戲者，即「共產主義」，從場上消失──五○年代晚期就有人如此預測，卻不真的可信。
2. 電腦空間──資訊技術與巨碩媒體(megamedia)的總成──是「超級」-現代之種種發展的產物。

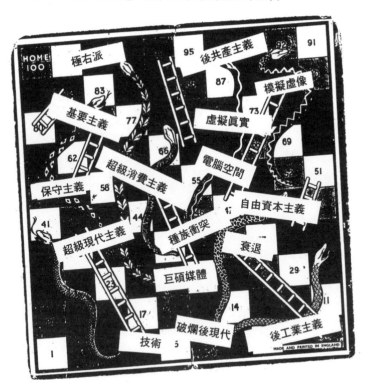

「壯觀大敘事」哲學家的重返？

傅柯去世(1984)前不久,曾籲求重新思考「啟蒙時代」。似乎已出局的那些「壯觀大敘事」哲學家,突然又都回來了……。

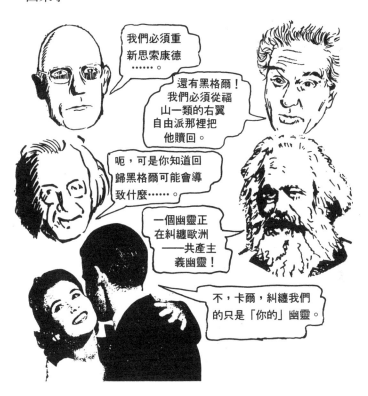

另一個「幽靈」正等著再度出場。**浪漫主義**(Romanticism)。也許此一幽靈將帶來我們正在尋求的同療法(homeopathic remedy)。

後現代主義的唯一治療法,便是無法治癒的浪漫主義病。

Further Reading

Bookshop shelves groan under the escalating weight of studies on postmodernism. Here is a selection of books to inform and guide the reader in this morass.

The pioneering book you should tackle is J.-F. Lyotard's **The Postmodern Condition: a Report on Knowledge**, Manchester University Press, 1992.
The classic debate on postmodernism is outlined in the anthology edited by Hal Foster, **Postmodern Culture**, Pluto Press, London, 1985.

A clear, sensible introduction to the whole area is Steven Connor's **Postmodernist Culture**, Basil Blackwell, Oxford, 1991.

The case against the 'textualist' and 'end of ideology' postmoderns is strongly argued by Christopher Norris in **The Truth About Postmodernism**, Blackwell, Oxford, 1993, but the philosophy might be a bit tough for the beginner.

A useful general introduction is supplied by Thomas Docherty, **Postmodernism: a Reader**, Harvester Wheatsheaf, London, 1993.

Another good start is provided by David Harvey, **The Condition of Postmodernity**, Blackwell, Oxford, 1989.

Fredric Jameson, **Postmodernism or The Logic of Late Capitalism**, Verso, London, 1991, brings us up to date with this 'post'-Marxist assessment.

Charles Jencks, **What is Postmodernism?**, Academy Edition, London, 1986, offers a guided tour of po mo art and architecture. Useful orientation can also be found in Edward Lucie-Smith, **Movements in Art since 1945**, Thames and Hudson, London, 1992.

For an introduction to cybersurfing, try **Cyberspace: First Steps**, edited by Michael Benedikt, MIT, Cambridge Mass., 1991.

For a feminist overview, there is Linda J. Nicholson's anthology, **Feminism/Postmodernism**, Routledge, London, 1990.

For an upbeat outlook on the thorny issues of postmodern identity, there is Jonathan Rutherford's collection, **Identity: Community, Culture, Difference**, Lawrence and Wishart, London, 1990.

There are indeed 'postmodern lessons' to be learned from the Salman Rushdie affair: for this, consult **Distorted Imagination** by Ziauddin Sardar and Merryl Wyn Davies, Grey Seal Books, London, 1990, a reasoned Islamic account with a useful bibliography.

Derrida's criticism of Fukuyama at the end of this book is drawn from a lecture text in **New Left Review**, No. 205, 1994. The complete text appears in **Spectres of Marx**, Routledge, London, 1994.

Acknowledgements

The author is indebted to Zia Sardar and Patrick Curry for their advice and prompt written contributions. His thanks also to Charles Jencks for permission to reprint his **TLS** letter and David Lomas for his helpful study on Picasso, '**Les Demoiselles d'Avignon and Physical Anthropology**', in **Art History**, volume 16, No. 3, Sept. 1993.

The illustrator thanks his typesetters Sarah Garratt and Paul Taylor, and his picture researchers Helen James, Chris Rodrigues, Isabelle Rodrigues, Glenn Ward and Duncan Heath.

Biographies

Richard Appignanesi is the originating editor of Icon Beginners Books, author of **Freud for Beginners** and **Lenin for Beginners**, an art historian, novelist and former Research Associate at King's College London currently writing a biography of Fernando Pessoa.

Chris Garratt is the well-known co-creator of the **Guardian's Biff** cartoon strip and its weekly **Money for Beginners** strip with Peter Pugh. He is the illustrator of **Keynes for Beginners**.

Ziauddin Sardar is a writer, broadcaster and Visiting Professor of Science and Technology Consultancy at Middlesex University, and author of **Muhammad for Beginners**.

Patrick Curry is a writer and historian at work on **Machiavelli for Beginners**.

文化與抵抗
● 2004年聯合報讀書人
　最佳書獎

威瑪文化
● 2003年聯合報讀書人
　最佳書獎

在文學徬徨的年代
● 2002年中央日報十大好
　書獎

上癮五百年
● 2002年中央日報十大好
　書獎

遮蔽的伊斯蘭
● 2002年聯合報讀書人
　最佳書獎
● News98張大春泡新聞
　2002年好書推薦

弗洛依德傳
（弗洛依德傳共三冊）
● 2002年聯合報讀書人
　最佳書獎

以撒‧柏林傳
● 2001年中央日報十大
　好書獎

宗教經驗之種種
● 2001年博客來網路書店
　年度十大選書

文化與帝國主義
● 2001年聯合報讀書人
　最佳書獎

鄉關何處
● 2000年聯合報讀書人
　最佳書獎
● 2000年中央日報十大
　好書獎

東方主義
● 1999年聯合報讀書人
　最佳書獎

航向愛爾蘭
● 1999年聯合報讀書人
　最佳書獎
● 1999年中央日報十大
　好書獎

深河(第二版)
● 1999年中國時報開卷
　十大好書獎

田野圖像
● 1999年聯合報讀書人
　最佳書獎
● 1999年中央日報十大
　好書獎

西方正典(全二冊)
● 1998年聯合報讀書人
　最佳書獎

神話的力量
● 1995年聯合報讀書人
　最佳書獎

國家圖書館出版品預行編目資料

後現代主義：思潮與大師經典漫畫／Richard
Appignanesi 文字; Chris Garratt 漫畫；黃訓慶譯. 一二版
. 新北市：立緒文化，民 107.06
　　面；公分. -- (啟蒙學叢書；7)
　　譯自：Postmodernism for Beginners
　　ISBN 978-986-360-112-8（平裝）

　　1.後現代主義 2.藝術史 3.漫畫
　　909.408　　　　　　　　　　　　107008813

後現代主義：思潮與大師經典漫畫
POSTMODERNISM FOR BEGINNERS

出版——立緒文化事業有限公司
文字作者——Richard Appignanesi
漫畫作者—— Chris Garratt
校訂——吳潛誠
譯者——黃訓慶

發行人——郝碧蓮
顧問——鍾惠民

地址——新北市新店區中央六街 62 號 1 樓
電話——(02)22192173
傳真——(02)22194998
E-Mail Address: service@ncp.com.tw
網址：http://www.ncp.com.tw
劃撥帳號——1839142-0 號　立緒文化事業有限公司帳戶
行政院新聞局局版臺業字第 6426 號

總經銷——大和書報圖書股份有限公司
電話——(02)8990-2588　傳真——(02)2290-1658
地址——新北市新莊區五工五路 2 號
排版——文芳印刷事務有限公司
印刷——祥新印刷股份有限公司

法律顧問——敦旭法律事務所吳展旭律師
版權所有 · 翻印必究
分類號碼——909.408
ISBN 978-986-360-112-8
出版日期——中華民國 85 年 6 月～97 年 11 月初版　一～十刷(1~16,000)
　　　　　　中華民國 107 年 6 月二版　一刷(1～1,000)

定價◉250 元

立緒文化事業有限公司　信用卡申購單

■信用卡資料

信用卡別（請勾選下列任何一種）

☐VISA　☐MASTER CARD　☐JCB　☐聯合信用卡

卡號：＿＿＿＿＿＿＿＿＿＿＿＿＿＿＿＿＿＿＿

信用卡有效期限：＿＿＿＿年＿＿＿＿月

訂購總金額：＿＿＿＿＿＿＿＿＿＿＿＿＿＿＿

持卡人簽名：＿＿＿＿＿＿＿＿＿＿＿＿＿＿＿＿　（與信用卡簽名同）

訂購日期：＿＿＿＿年＿＿＿＿月＿＿＿＿日

所持信用卡銀行＿＿＿＿＿＿＿＿＿＿＿＿＿

授權號碼：＿＿＿＿＿＿＿＿＿＿＿＿（請勿填寫）

■訂購人姓名：＿＿＿＿＿＿＿＿＿＿＿＿＿＿　性別：☐男☐女

出生日期：＿＿＿＿年＿＿＿＿月＿＿＿＿日

學歷：☐大學以上☐大專☐高中職☐國中

電話：＿＿＿＿＿＿＿＿＿＿＿　職業：＿＿＿＿＿＿＿＿＿＿＿

寄書地址：☐☐☐
＿＿＿＿＿＿＿＿＿＿＿＿＿＿＿＿＿＿＿＿

■開立三聯式發票：☐需要　☐不需要（以下免填）

發票抬頭：＿＿＿＿＿＿＿＿＿＿＿＿＿＿＿＿

統一編號：＿＿＿＿＿＿＿＿＿＿＿＿＿＿＿＿

發票地址：＿＿＿＿＿＿＿＿＿＿＿＿＿＿＿＿

■訂購書目：

書名：＿＿＿＿＿＿、＿＿＿本。書名：＿＿＿＿＿＿、＿＿＿本。

書名：＿＿＿＿＿＿、＿＿＿本。書名：＿＿＿＿＿＿、＿＿＿本。

書名：＿＿＿＿＿＿、＿＿＿本。書名：＿＿＿＿＿＿、＿＿＿本。

共＿＿＿＿＿本，總金額＿＿＿＿＿＿＿＿＿元。

⊙請詳細填寫後，影印放大傳真或郵寄至本公司，傳真電話：(02)2219-4998